Go with cats. Iwago Mitsuaki

與 貓 散 步

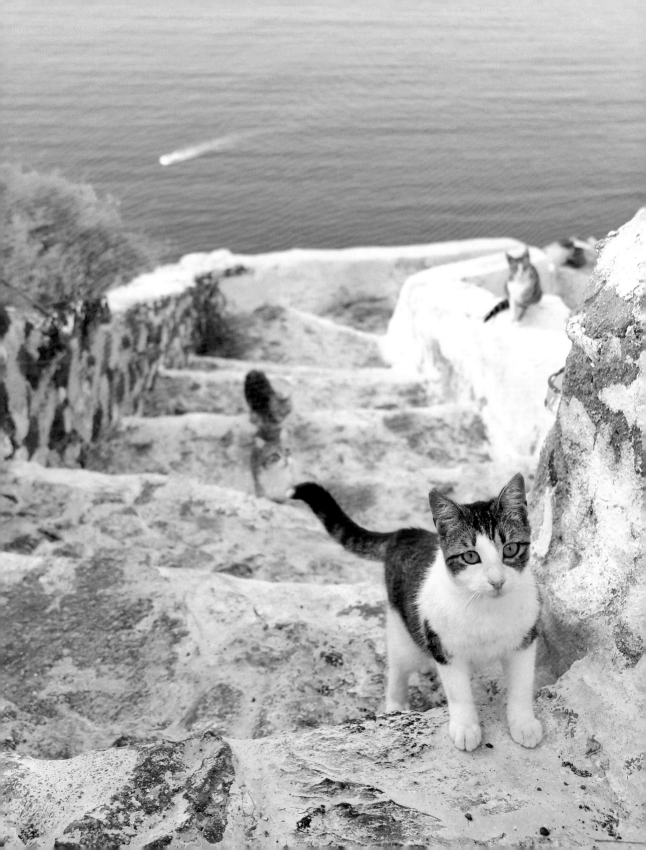

目次

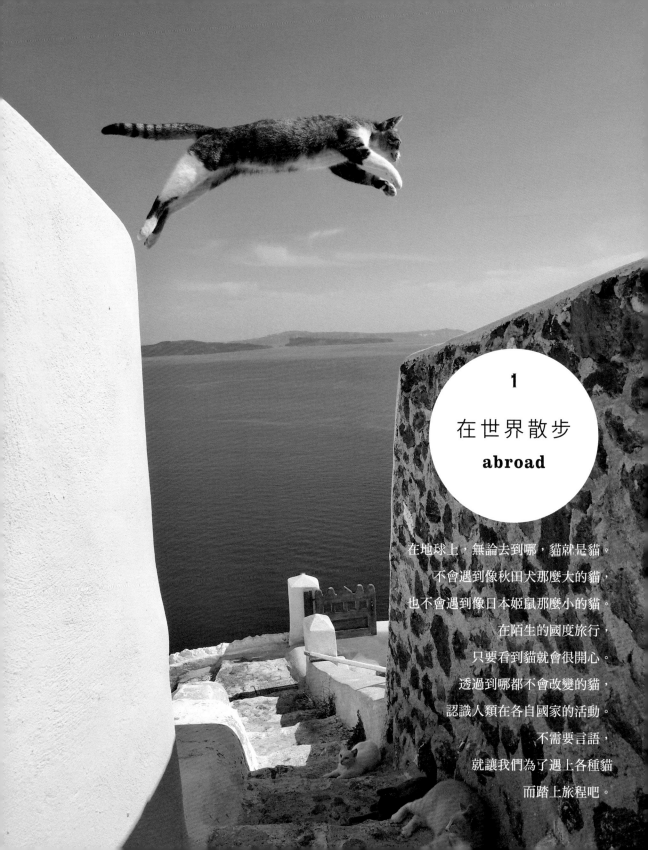

1

在世界散步
abroad

在地球上，無論去到哪，貓就是貓。

不會遇到像秋田犬那麼大的貓，

也不會遇到像日本姬鼠那麼小的貓。

在陌生的國度旅行，

只要看到貓就會很開心。

透過到哪都不會改變的貓，

認識人類在各自國家的活動。

不需要言語，

就讓我們為了遇上各種貓

而踏上旅程吧。

 國外01

Greece

希 臘

在愛琴海各島嶼上和貓相遇。

島嶼側面的房子蓋得很擠。

房屋中間有細窄的坡道，

光線照不到的地方籠罩在陰影中，

但貓喜歡光線充足的屋頂和屋簷。

貓曬過太陽，身體會變柔軟，

毛漸漸膨起來，變成圓滾滾的。

在視野良好的地方，能夠觀察同伴的一舉一動。

貓或許就是在早上的這段時間，

決定好今天一天想做的事。

眼神這麼認真，是在注意在坡道上的狗的動向。　桑托里尼島

似乎已經決定好要在哪睡午覺了。　桑托里尼島

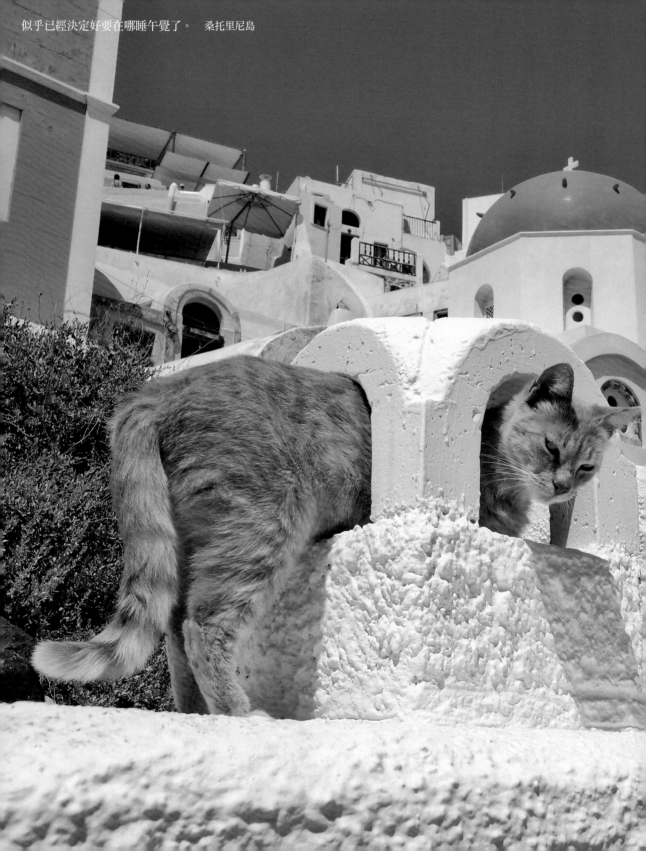

你要上哪去？

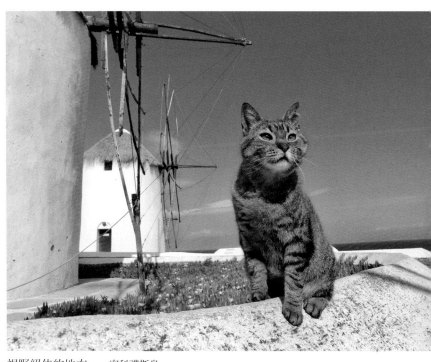

視野絕佳的地方。　密科諾斯島

往西、向東

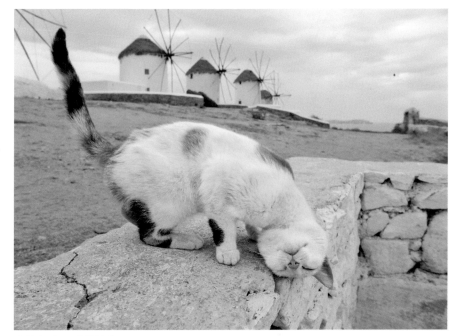

塗抹氣味，不辭勞苦。　密科諾斯島

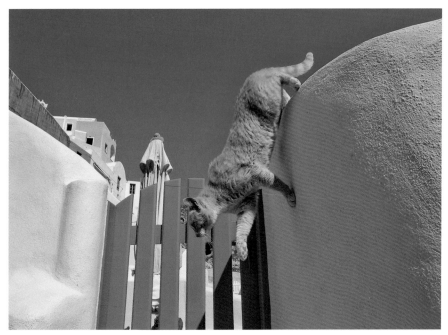

以貓的尺度在測量。　桑托里尼島

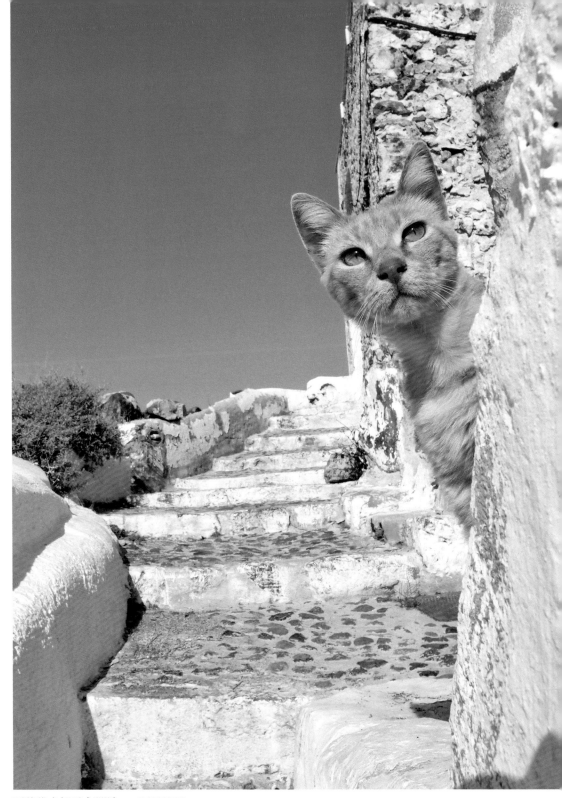

不論誰來都不成問題。　桑托里尼島

自由隨性

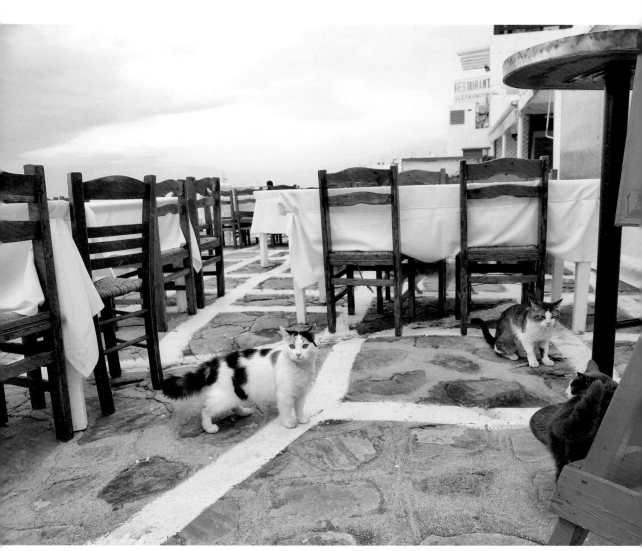

公貓都很入迷地盯著自我意識過剩的花貓看。　伊德拉島

不需要擔心馬腳，可以舒舒服服地待著。　伊德拉島

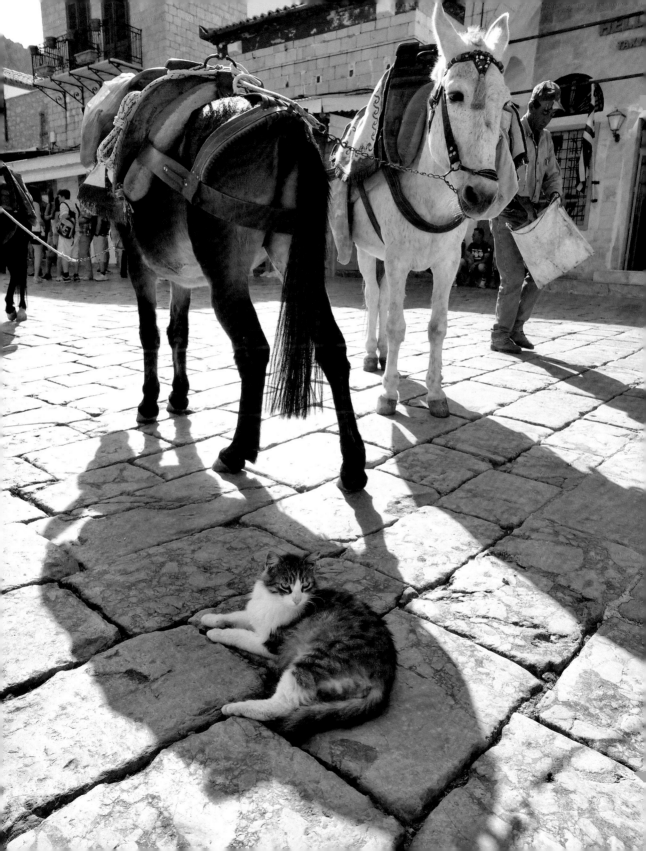

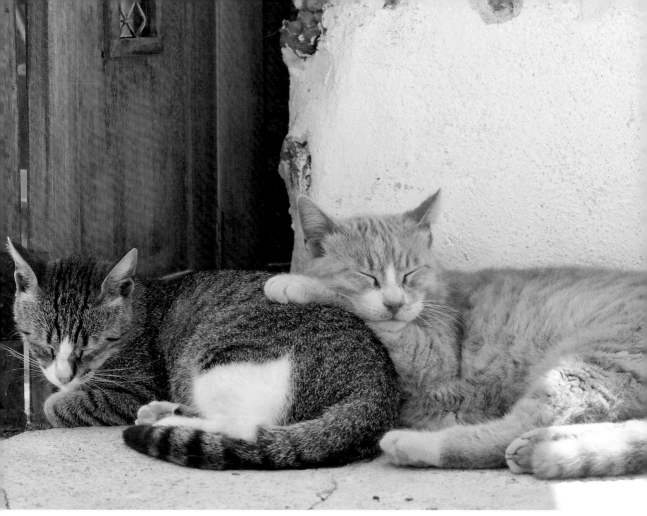

姊妹倆整天都膩在一起。　桑托里尼島

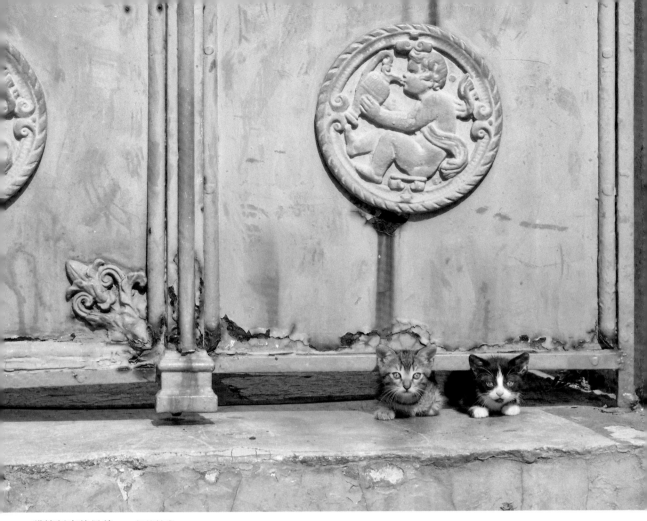

謹慎行事的兄弟。　伊德拉島

究竟想去哪個海灣？　愛爾巴島

國外 02

Italy

義 大 利

對貓來說，幸福到底是什麼？

應該不只是品嘗好吃的義大利麵而已。

應該不只是沐浴在南義的豔陽中而已。

應該不只是眺望隨風流動的神祕雲朵而已。

即使視線裡不見人影，

貓還是在觀察著人類。

貓具有一種無形的力量。

也有些貓像是有千里眼一樣，

能看透生活。

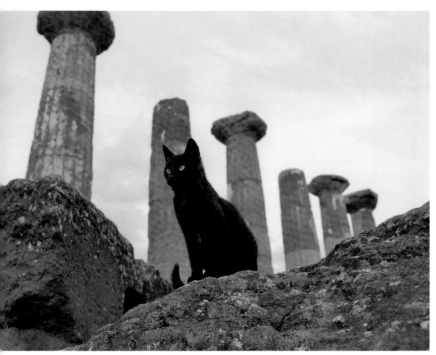

在亞格里琴托的遺跡。　亞格里琴托

視野良好

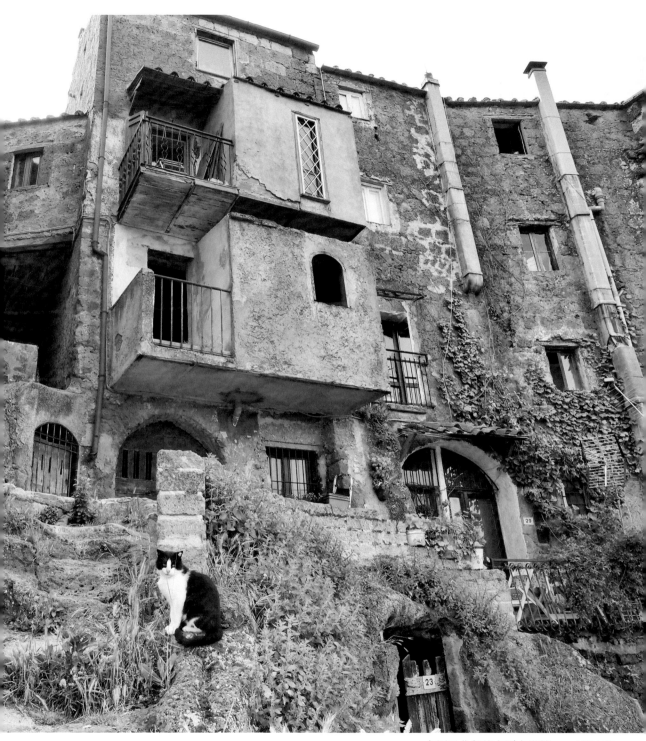

在羅馬北部的卡爾卡塔鎮。　卡爾卡塔

連結

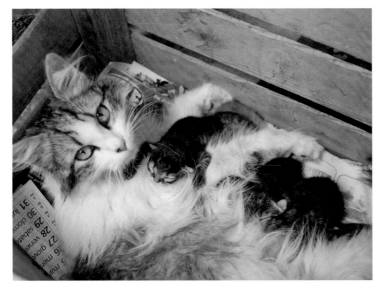

三天前誕生的小貓。　羅馬近郊

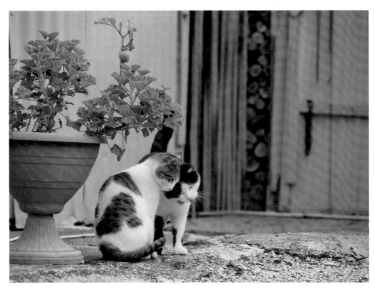

貓經常會彼此問候。　西西里島

我認為貓是小型的獅子，獅子是大型的貓。　卡普里島

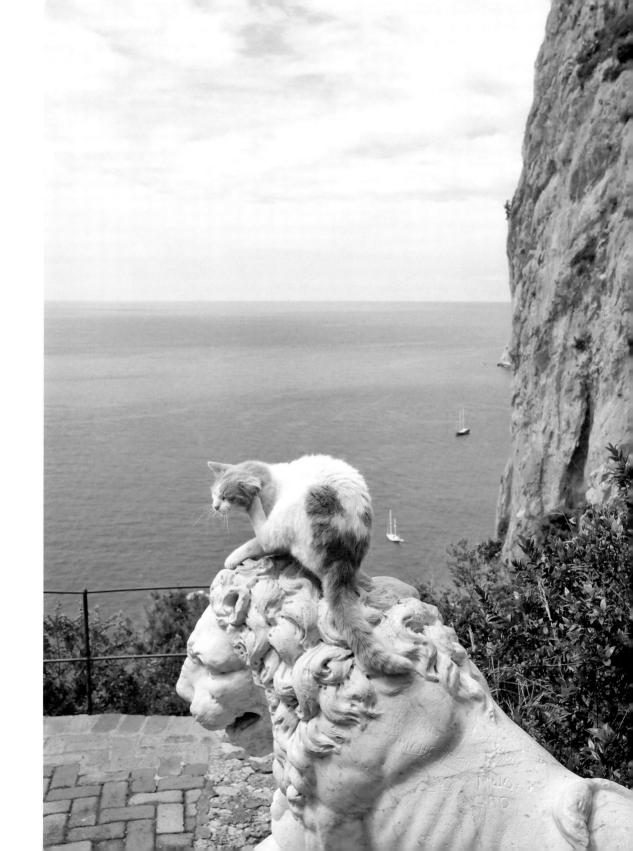

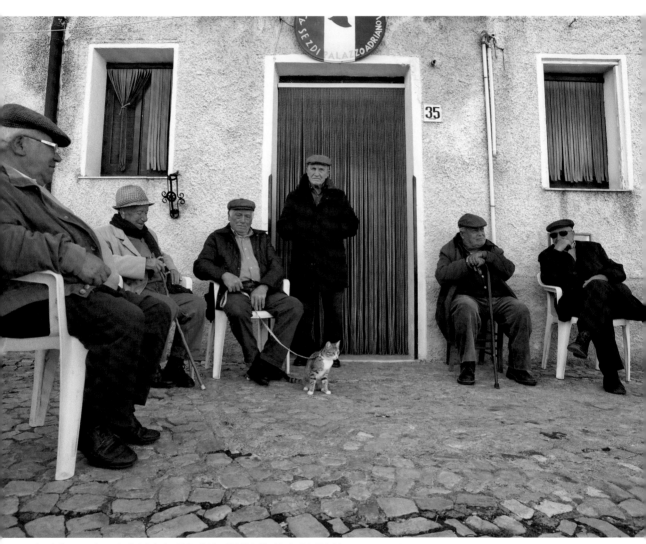

在這些男人中，有曾經演出電影《新天堂樂園》的實力派演員。　西西里島

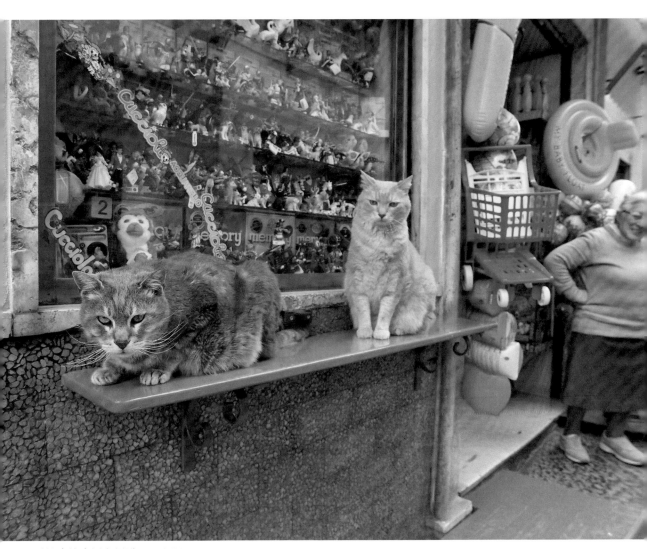

玩具店的辛巴和里歐。　索倫托

休
憩

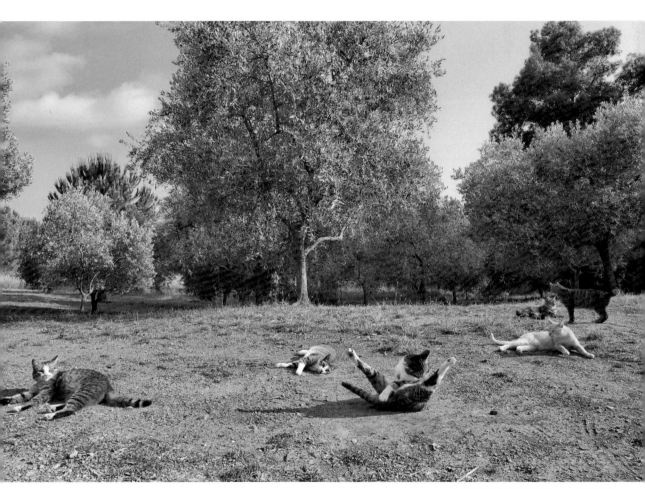

在橄欖園中專心理毛。　愛爾巴島

Turkey

土耳其

我在隔著博斯普魯斯海峽的歐亞交界處

伊斯坦堡的街角，

遇到了各式各樣的貓。

透過人貓之間的交流，

似乎能一窺人類歷史長流的複雜性。

在安納托力亞高原上的卡帕多西亞奇岩群的貓，

以及在東部的凡湖中游泳的貓，

即使是在不可思議的情境，

土耳其的貓似乎也有融入的決心跟自信。

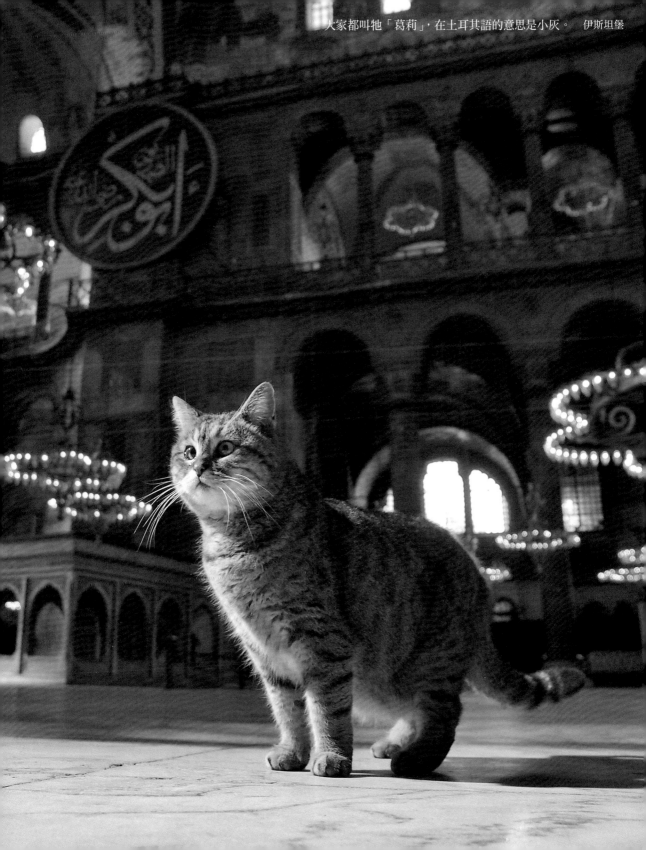

大家都叫牠「葛莉」，在土耳其語的意思是小灰。　伊斯坦堡

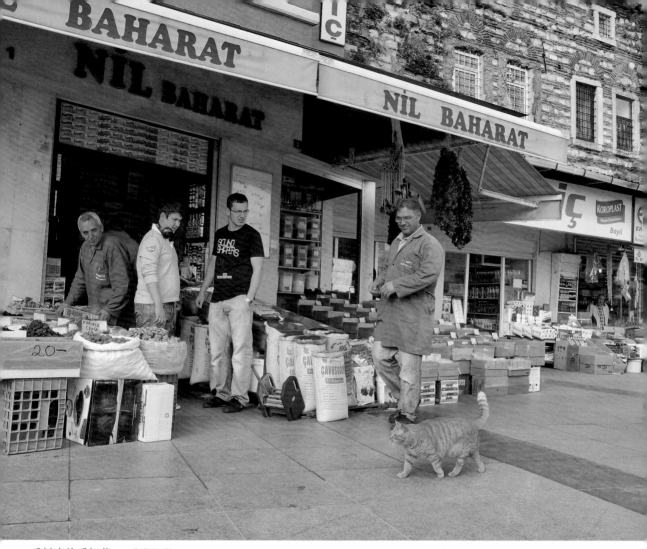

香料店的番紅花。　伊斯坦堡

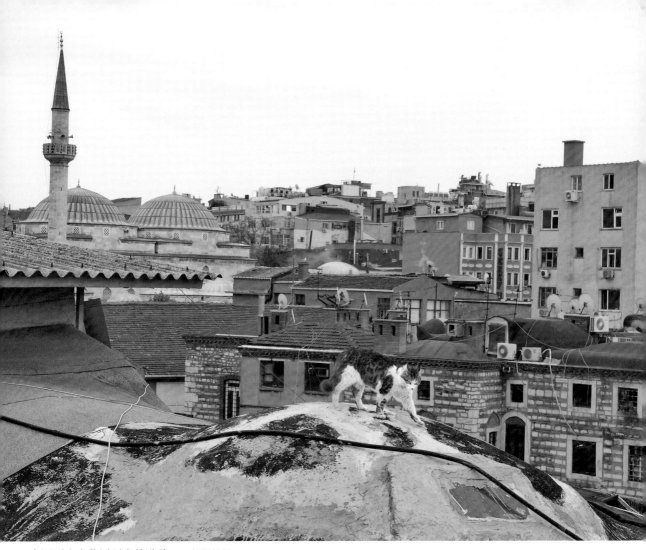

在圓頂大市集屋頂上的歐強。　伊斯坦堡

番紅花
與歐強

若即若離

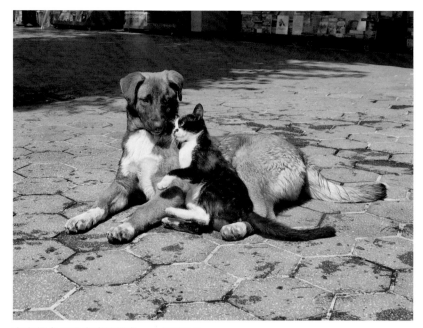

在有很多二手書店的街角。 伊斯坦堡

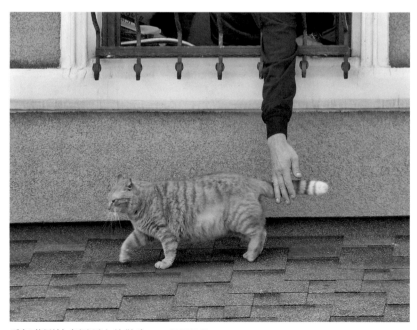

番紅花剛結束屋頂上的散步。 伊斯坦堡

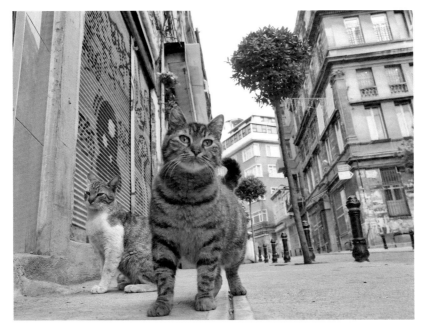

早晨的廣場很寧靜。　伊斯坦堡

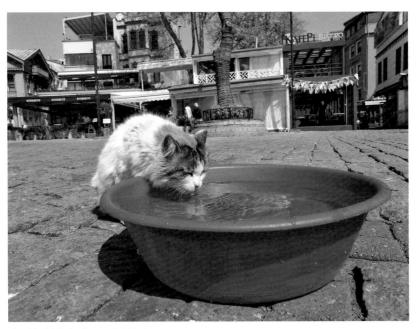

白天氣溫會上升。　伊斯坦堡

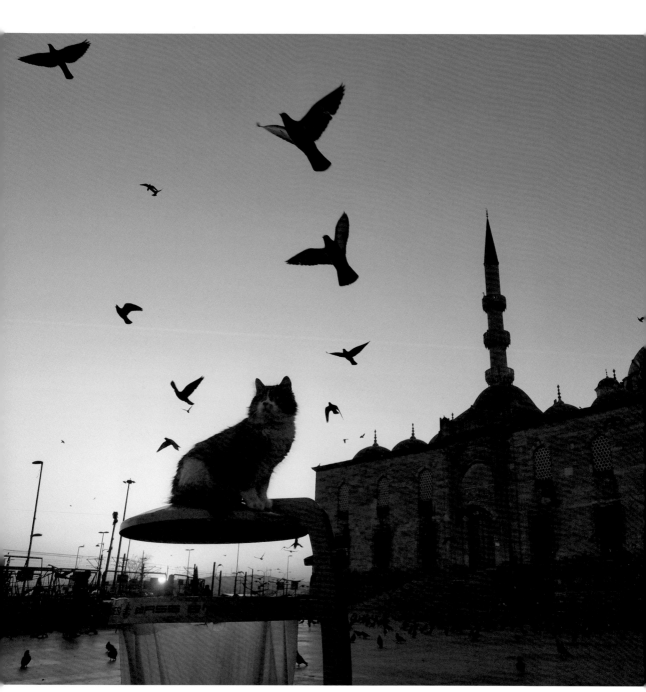

黎明時分，清真寺前的鴿群同時飛起。　伊斯坦堡

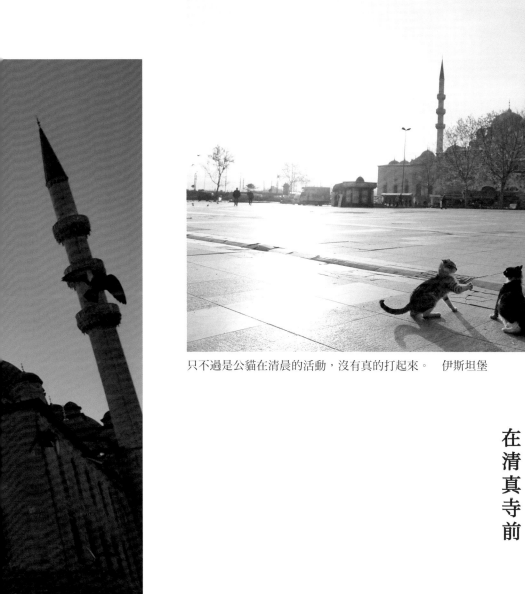

只不過是公貓在清晨的活動，沒有真的打起來。　伊斯坦堡

在清真寺前

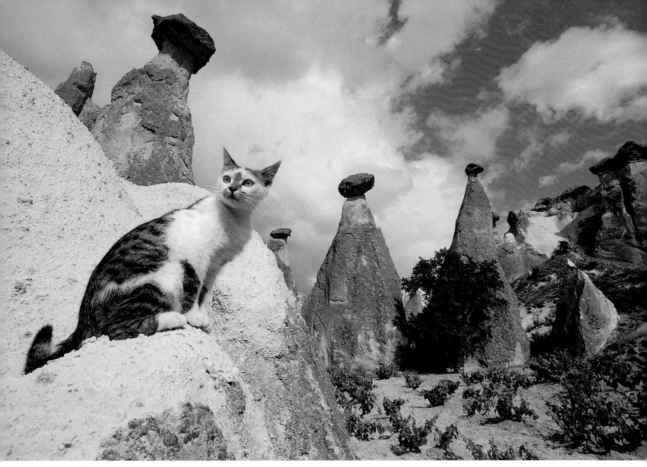

奇岩群跟貓也很搭。　卡帕多西亞

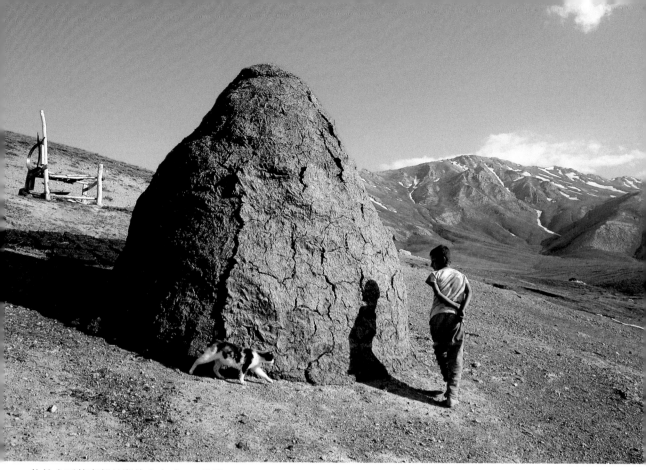

位於土耳其東部凡湖的小土丘。　凡湖

散
步

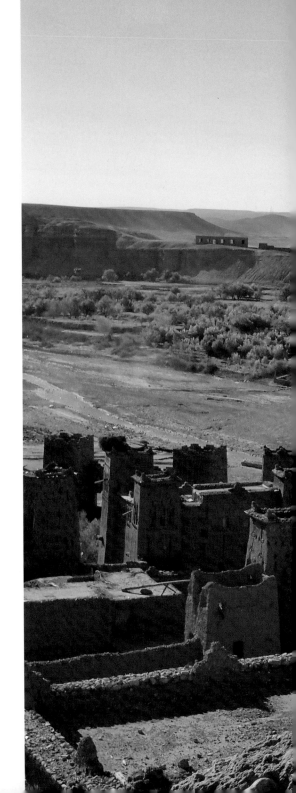

國外 04

Morocco

摩 洛 哥

摩洛哥位於非洲西北部。

假如要用一句話描述我對摩洛哥貓的印象，

就是在可愛中流露著堅強。

那種堅強，

應該是隨著摩洛哥的歷史逐漸磨出來的吧。

如果人類是根據歐洲各國與

伊斯蘭教國家之間的關係遷徙，

貓也被帶著一起移動。

貓一定是靠著牠們神祕的力量，

熬過嚴酷的陽光、藍天與沙漠等自然條件。

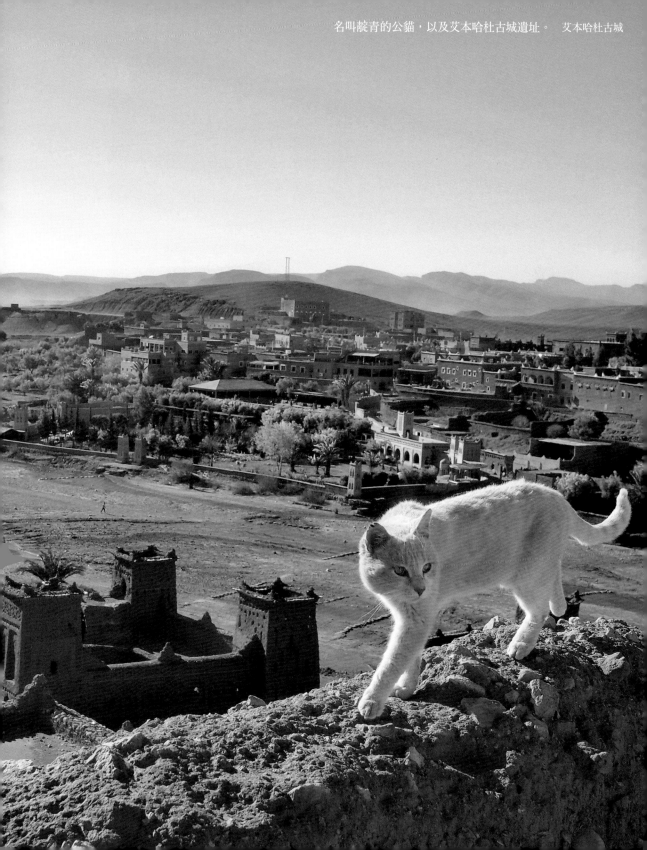

名叫靛青的公貓，以及艾本哈杜古城遺址。　艾本哈杜古城

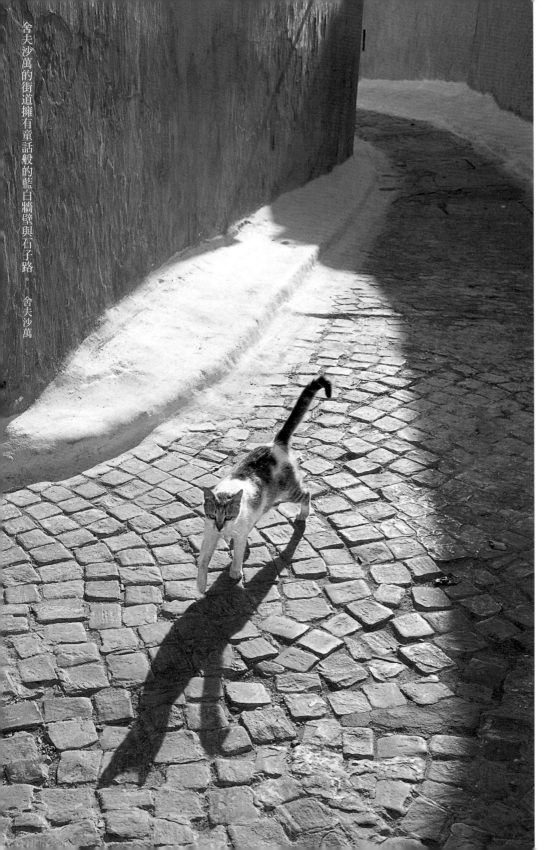

舍夫沙萬的街道擁有童話般的藍白牆壁與石子路。 舍夫沙萬

踩影子

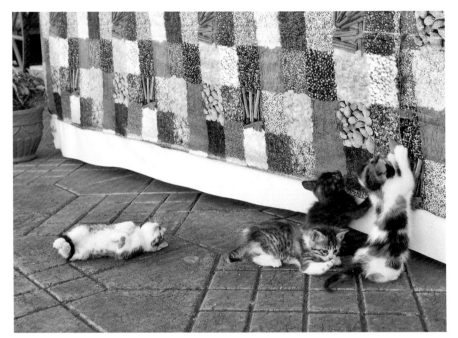

德吉瑪廣場。在路邊攤下方誕生的小貓。　馬拉喀什

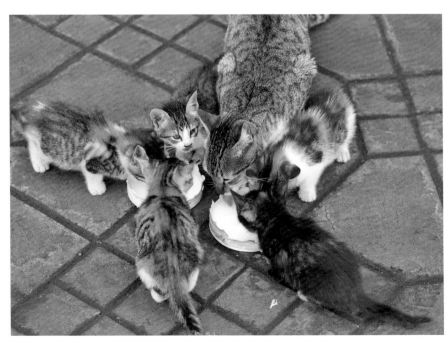

被餵牛奶的貓母子。媽媽很溫順，所以小貓也不怕人。　馬拉喀什

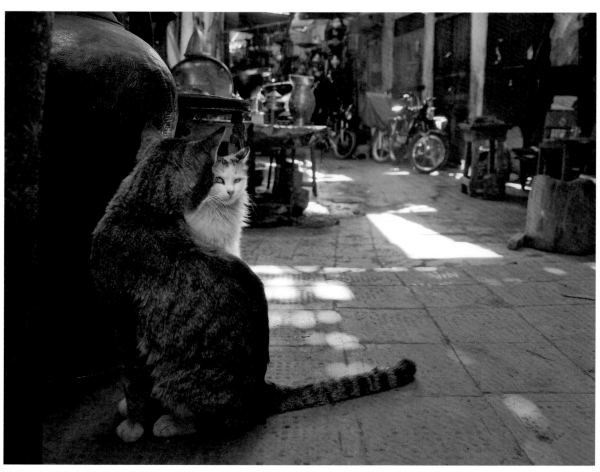

公貓和母貓對上眼。　馬拉喀什

來自迷宮

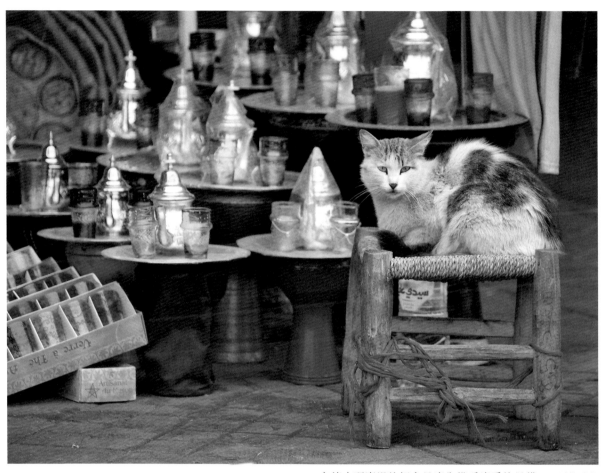

在德吉瑪廣場的紀念品店內備受疼愛的母貓。 馬拉喀什

藍
天

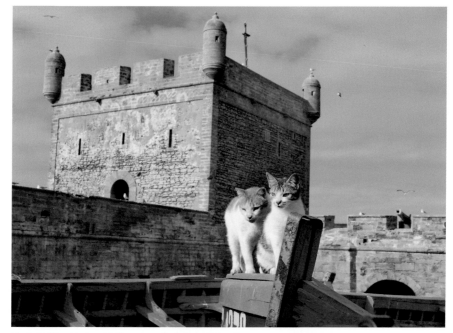

漁港的貓兄弟跳上被拉到岸上的漁船，俯視貓同伴。　艾索伊拉

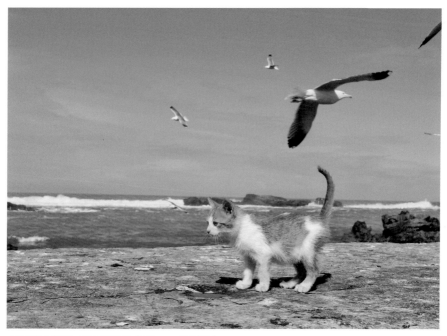

在堤防上朝魚市場前進的小貓。　艾索伊拉

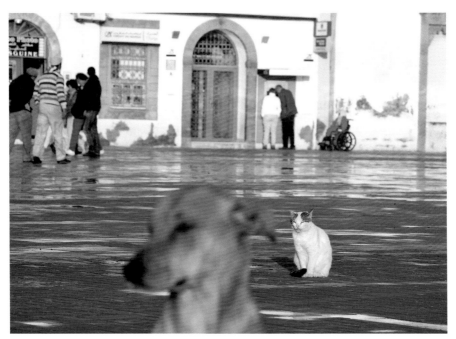

下過午後陣雨的廣場，氣溫稍微變低了，貓都靜靜待著。　艾索伊拉

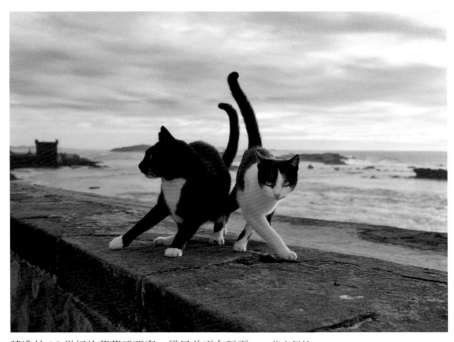

建造於16世紀的葡萄牙要塞。貓兄弟正在玩耍。　艾索伊拉

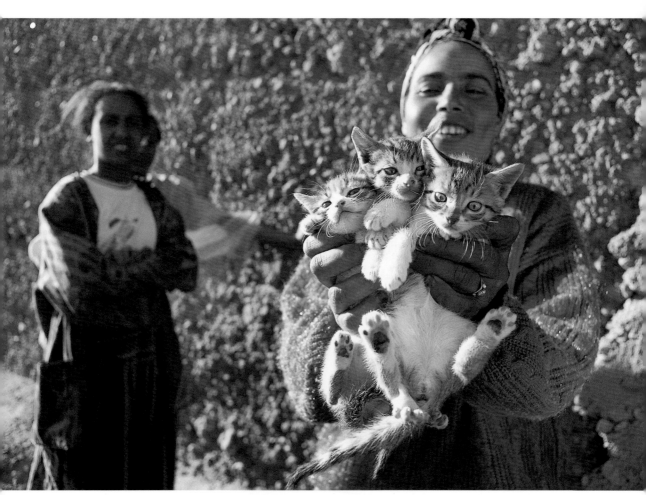

柏柏聚落的人說，覺得可愛的話，也可以把牠們帶回日本沒關係。　艾本哈杜古城

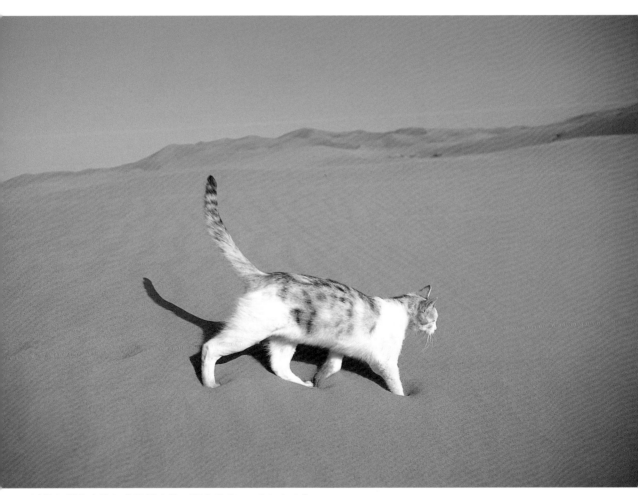

這隻母貓住在梅如卡沙漠中的一間咖啡店。　梅如卡沙漠

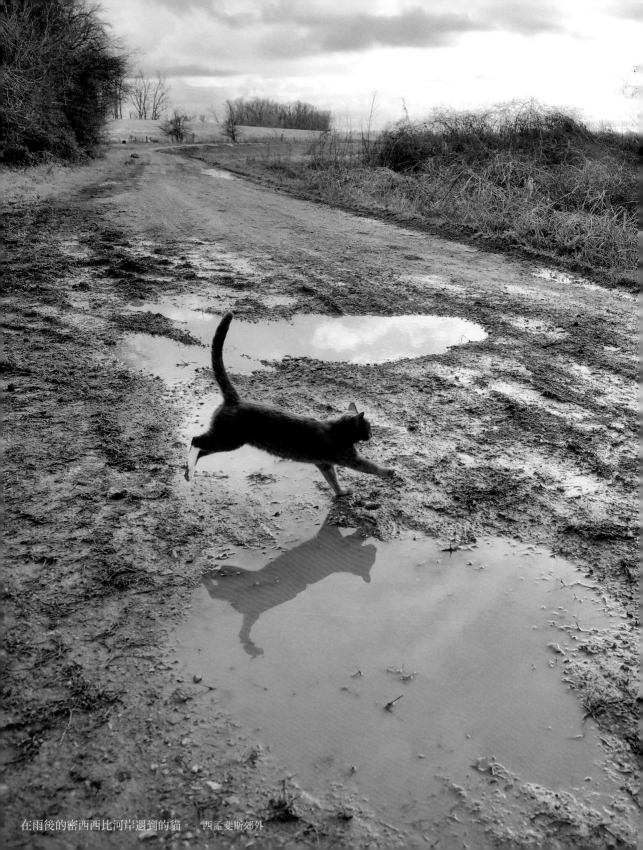

在雨後的密西西比河岸遇到的貓。 西孟斐斯郊外

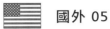
USA

美 國

在美國旅行能實際體會到它的廣大。

可能也因為打招呼的對象是貓，

在美國用「take it easy」

這種類似「拜囉」的話就非常適合。

此外，不只是對人類，

看到貓也一定會打招呼，

這就是美國的特色。

畢竟美國地大物博，

貓似乎是為了確認居住安全，

會慎重地解讀人的臉色。

我則一邊觀察貓的心情，一邊繼續這段旅程。

米諾也一起搭乘遊艇，前往紅樹林茂密生長的島嶼。　基威斯特

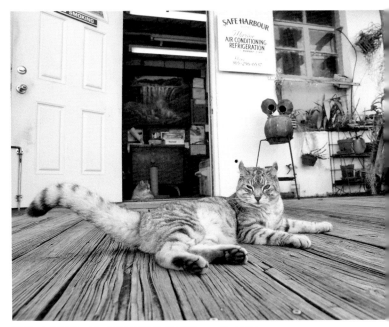

這隻叫摩根的孟加拉混種貓非常活潑。 基威斯特

美
國
的
水

家族成員

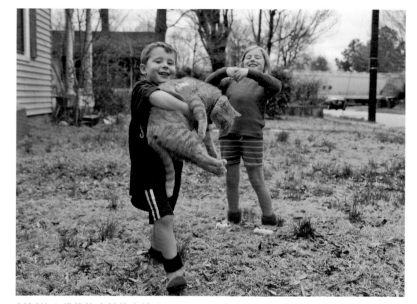

魁梧的公貓佛格森被抱在懷中。　孟斐斯

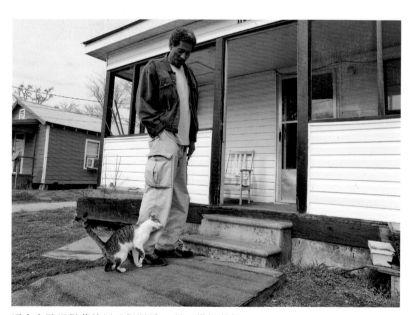

這名在賭場做菜的男子很溫柔，所以貓很黏他。　突尼卡

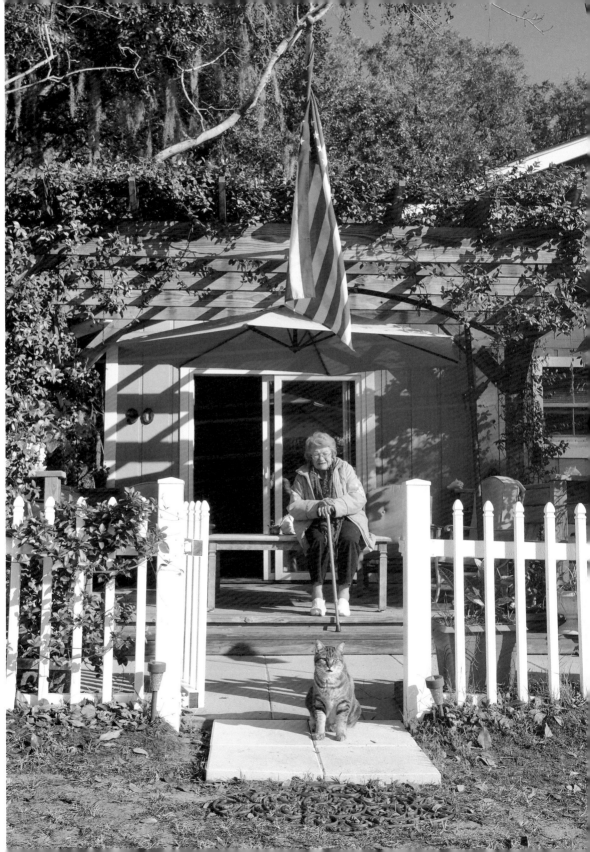

在遊艇碼頭工作的芭芭拉女士和公貓蒙吉，過著一人一貓的生活。　波福

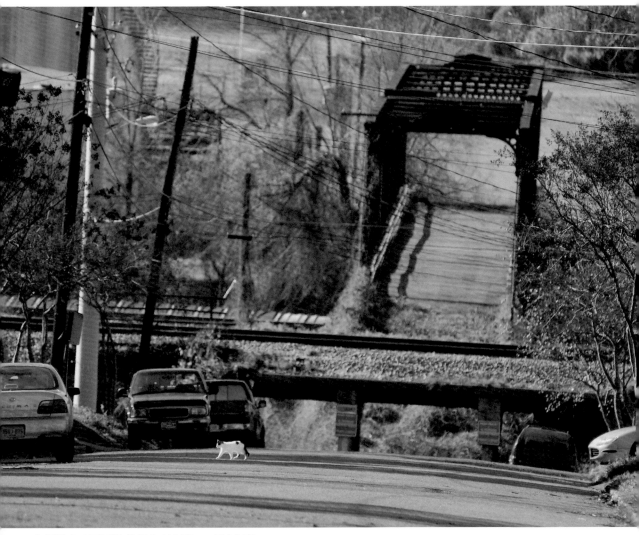

在斜坡上上下下的貓很有存在感。　維克斯堡

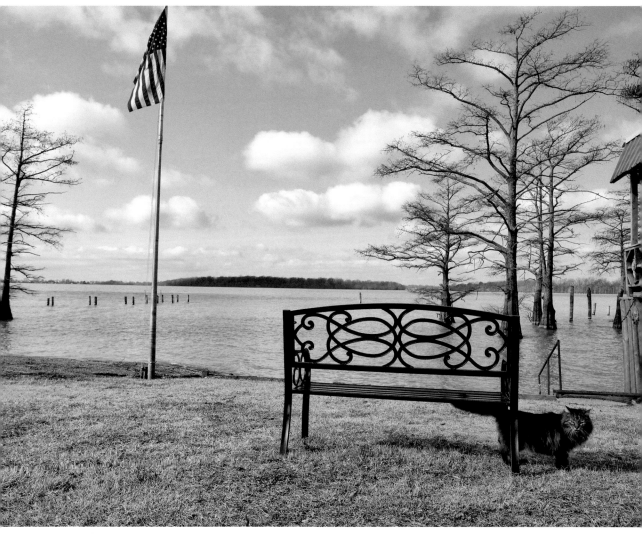

大腳是住在密西西比河河岸泊船池的母貓。　弗萊爾斯角

風
向

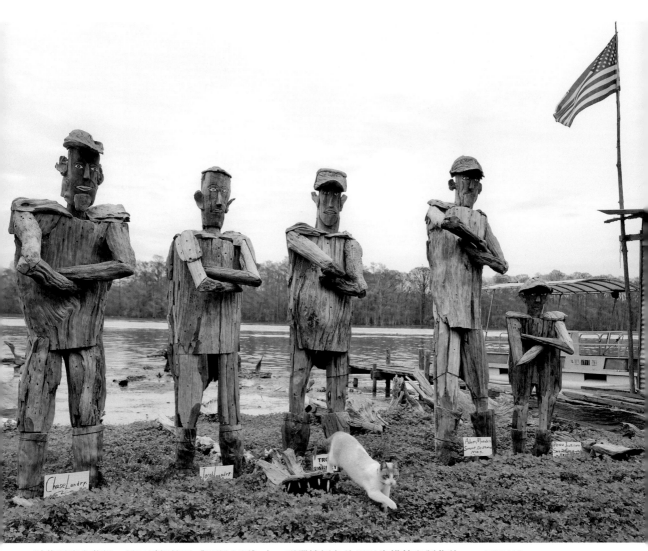

這些漂流木藝術，是以電視節目《沼澤人類》中一群獵捕鱷魚的男子為模特兒製作的。　皮耶帕特

地盤

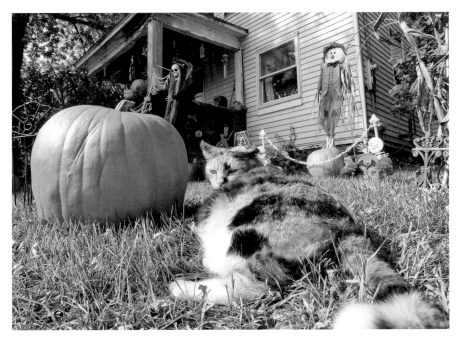

萬聖節跟貓有關係嗎？ 格羅夫頓

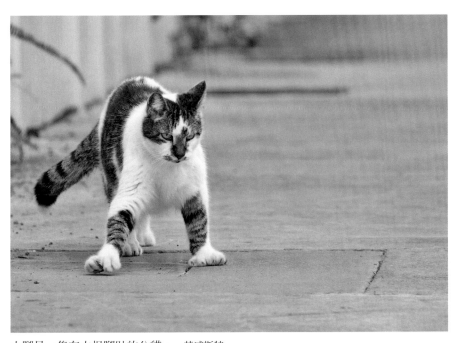

大腳是一隻有六根腳趾的公貓。 基威斯特

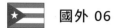

Cuba

古 巴

哈瓦那街上體格魁梧的貓
擁有高超的感官、凜然生活的姿態，
簡直就像天使一樣。
在海明威《老人與海》的舞台科希瑪，
喜歡貓的漁夫溫柔地撫摸小貓，
這個動作充滿了魅力。
沒錯，我在古巴每天都感覺得到對人和對貓的愛。
這是因為我看到了每天努力活著的生物，
展現出耀眼的光輝。

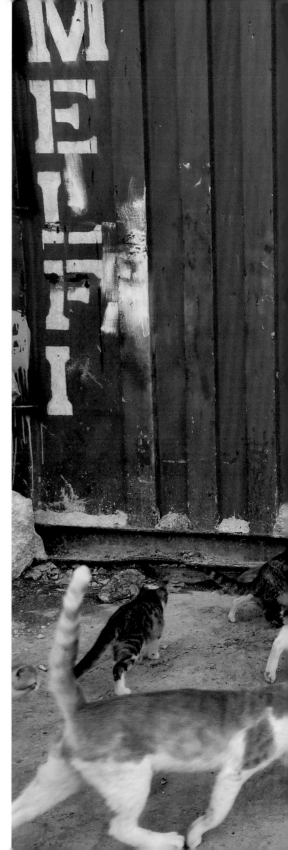

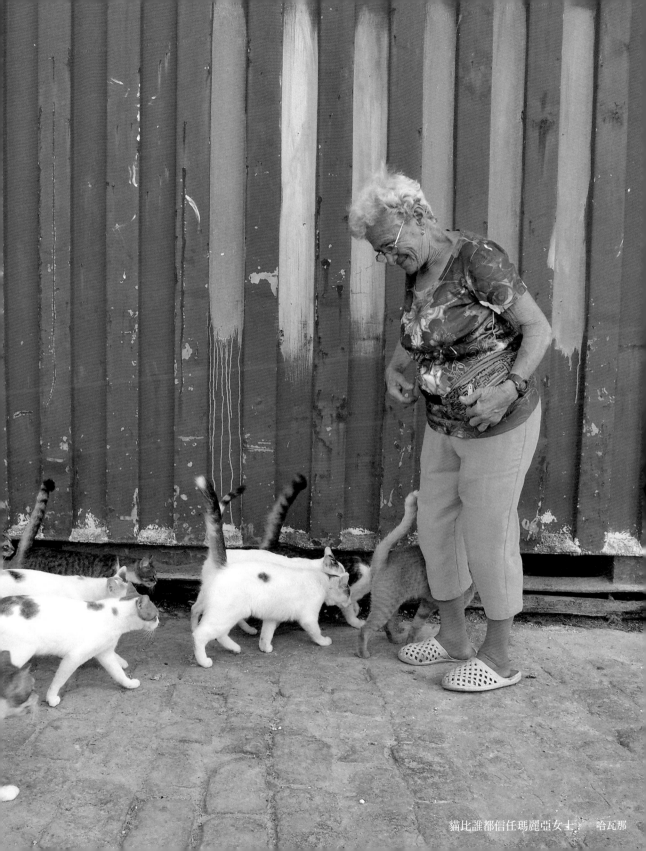

貓比誰都信任瑪麗亞女士，　哈瓦那

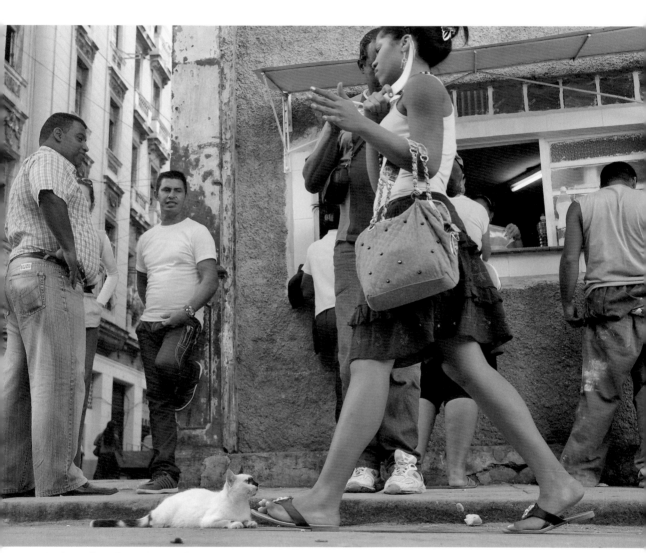

馬利亞是四隻小貓的母親，很懂得看人。　哈瓦那

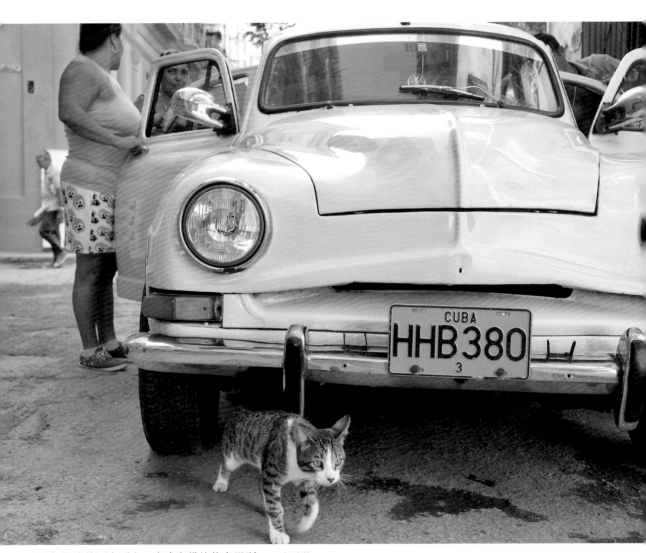

50 年代的美國車下方，也成為貓的休息場所。　哈瓦那

生命力旺盛

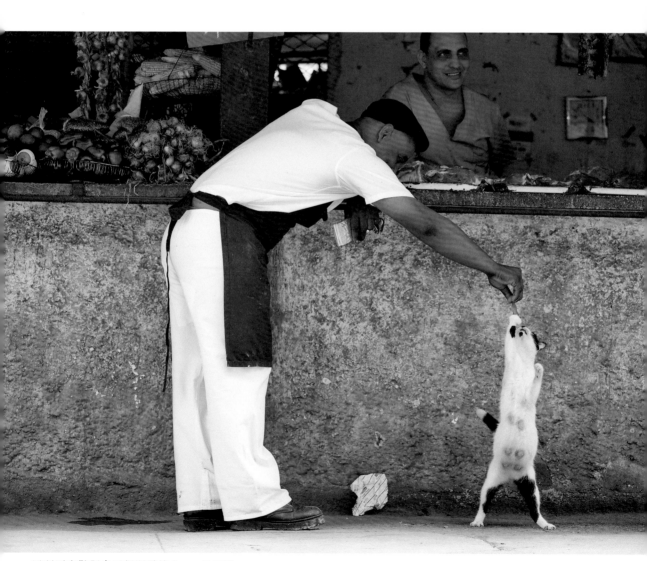

馬利亞喜歡對自己很溫柔的人。　哈瓦那

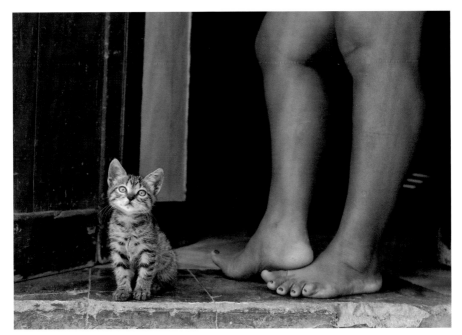

這位小姐對小貓來說，是很值得信賴的人。 哈瓦那

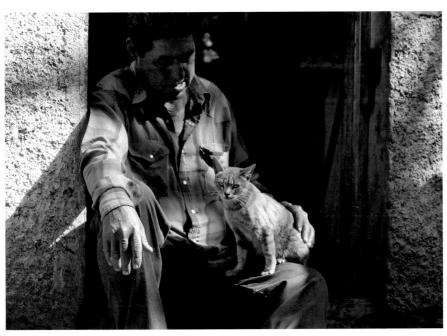

貓在菸草園中也很活躍。 比那爾德里奧

柔軟有彈性

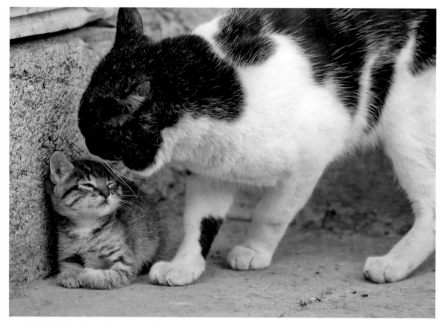

公貓湊到迷路的小貓身邊舔牠。　哈瓦那

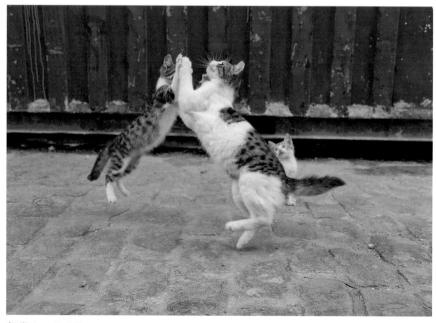

擊掌！　哈瓦那

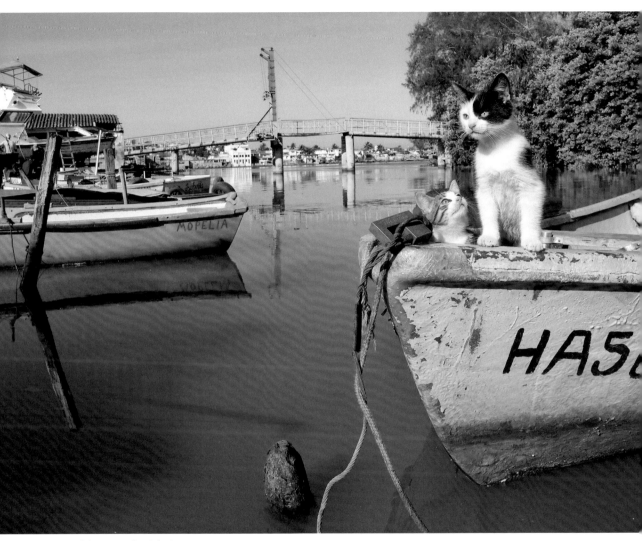

海明威的《老人與海》的舞台。　科希瑪

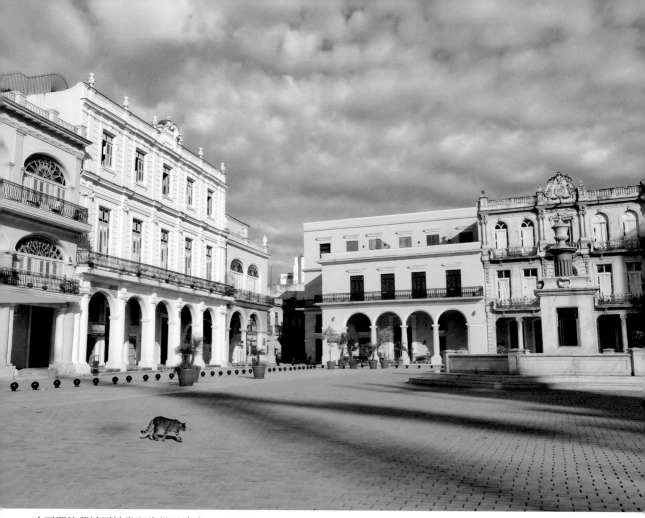

哈瓦那的舊城區被登記為世界遺產。　哈瓦那

海
潮
的
氣
味

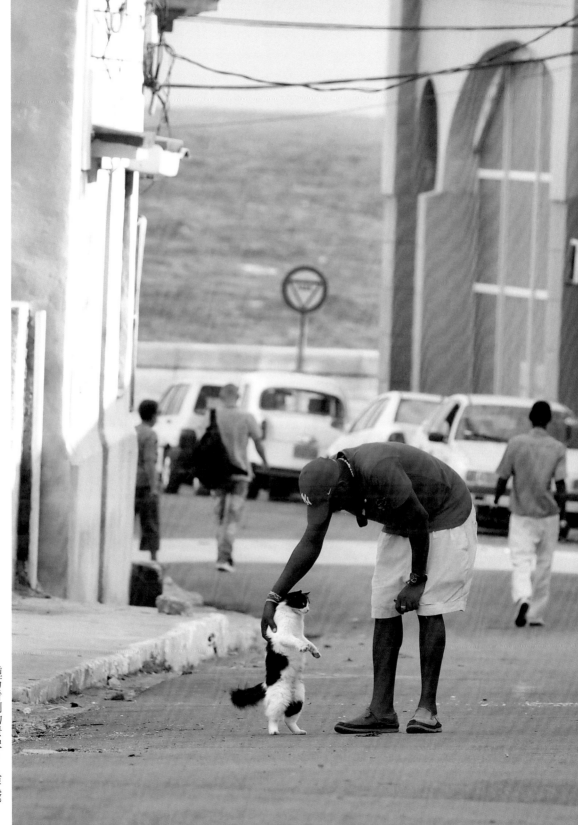

碰巧看到的景象。　哈瓦那

四 季 的 貓

在日本四季有別。
春天是貓戀愛的季節
夏天是育幼的季節、
秋天是收割的季節，
人類與貓歡喜與共。
到了冬天，
貓都只想窩在暖被桌中取暖。
因此也可以透過貓的活動，
察覺四季的變化。

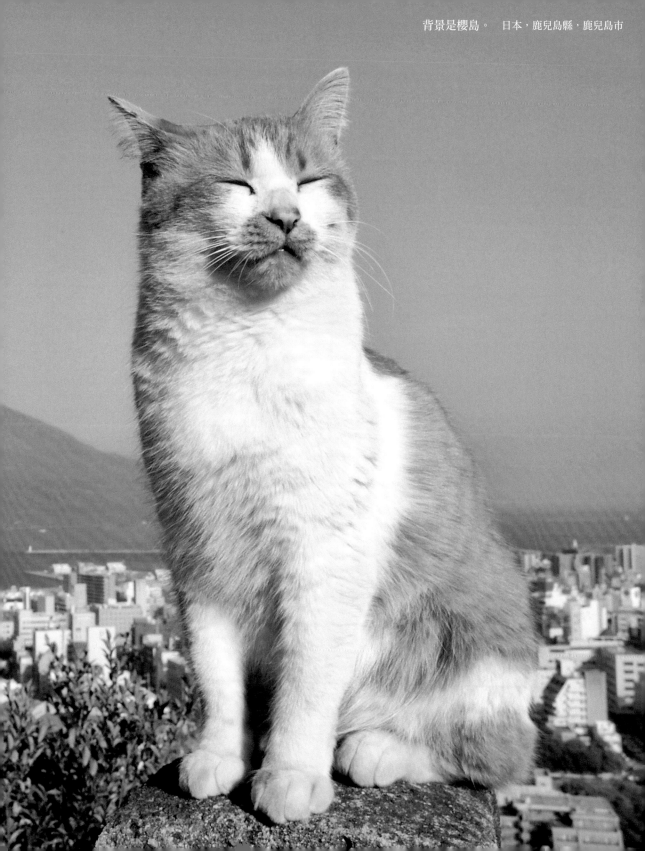

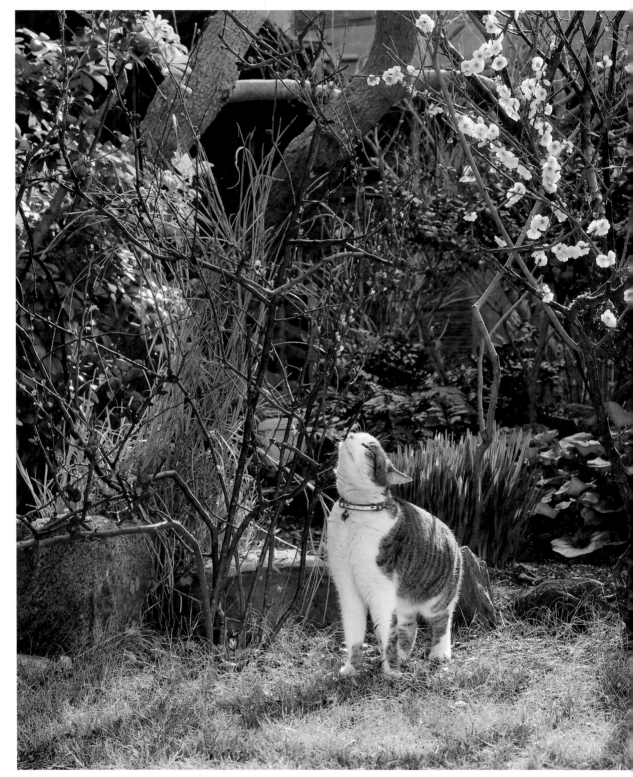

邊塗抹氣味、邊感覺有沒有其他貓或動物存在。　日本，愛知縣，常滑市

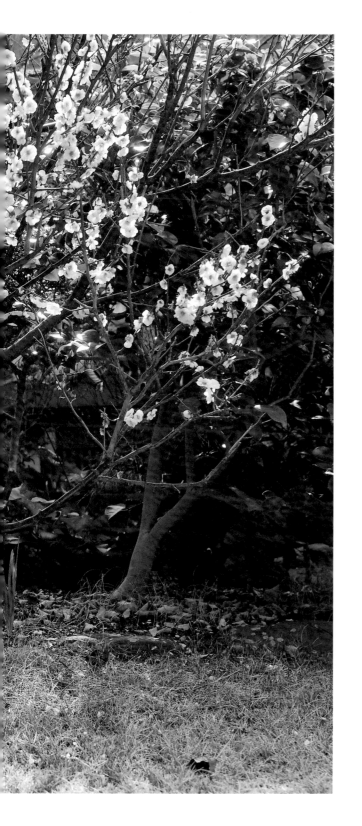

春

春天到來，庭院裡的花也開了。
被春光吸引過來的貓
在枝條上抹上自己的氣味。
春天對貓來說可能也是愛睏的季節，
早上起來活動的時間好像比較晚。
不過，只有貓才能在伸展身體後，
馬上就動起來。

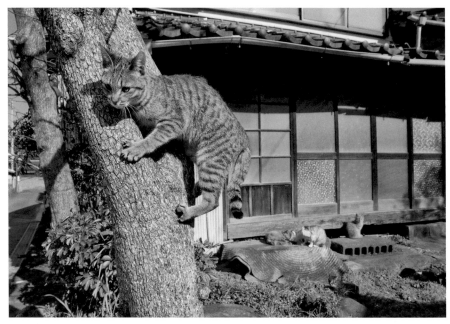

貓很會嬉鬧。　日本，靜岡縣，伊豆市

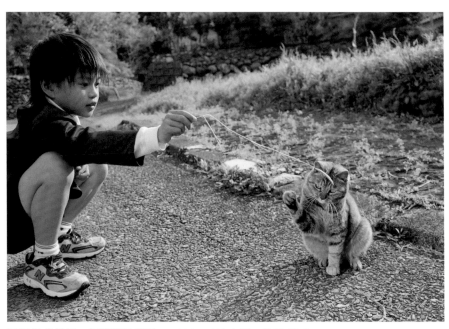

已經是成貓了，但還是很愛玩。　日本，鹿兒島縣，薩摩川內市

◉ 興致勃勃

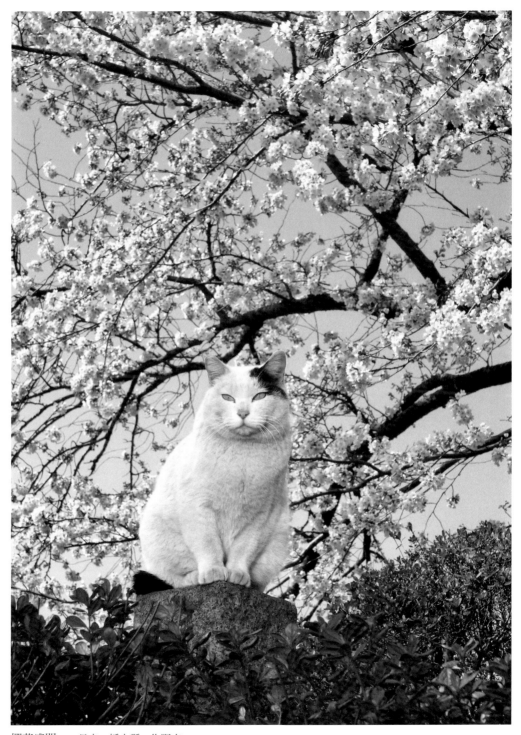

櫻花盛開。　日本，栃木縣，佐野市

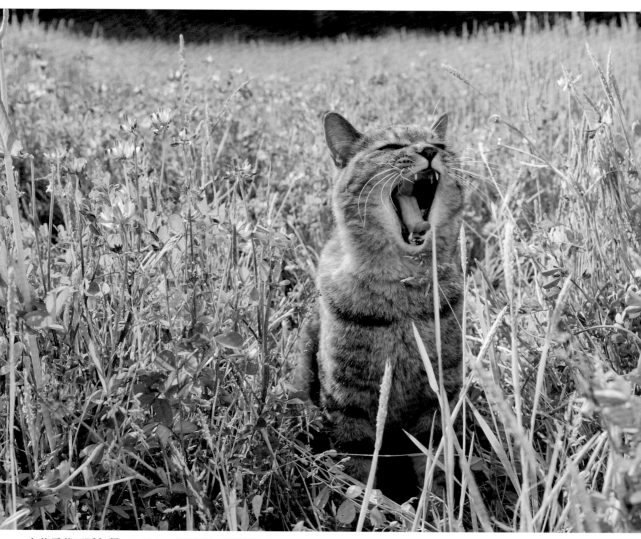

在紫雲英田睡午覺。　日本，鹿兒島縣，薩摩川內市

◎ 暖洋洋的好天氣

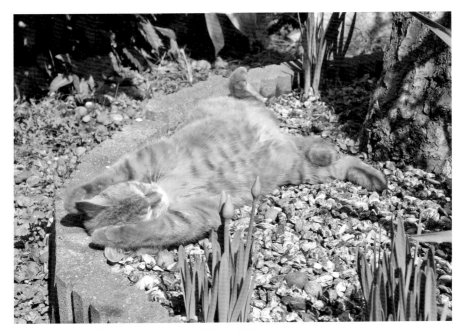

這可以稱為天衣無縫嗎？　日本，福岡縣，太宰府市

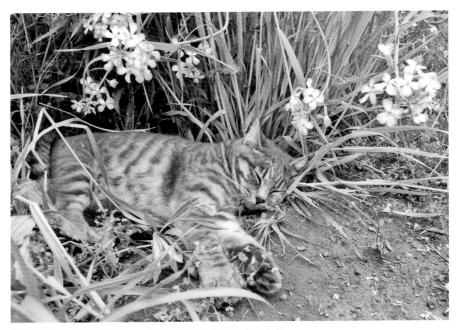

只要睏了，就無處不睡。　日本，鹿兒島縣，薩摩川內市

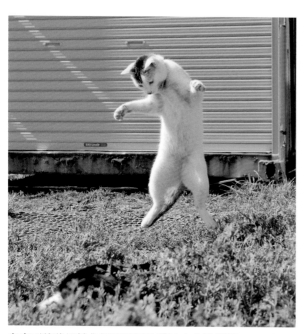 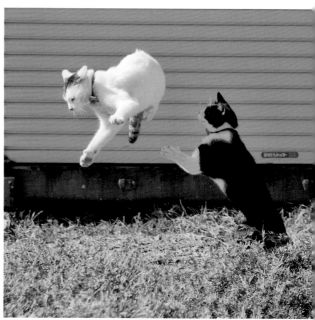

在春天的強風被貨櫃屋阻隔的草地上大肆胡鬧。　日本，高知縣，室戶市

◉ 搗蛋鬼

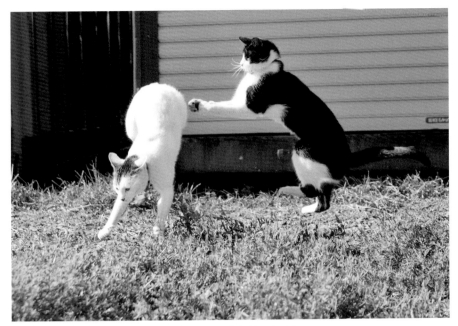

這不是吊鋼絲，或許該稱為武術。　日本，高知縣，室戶市

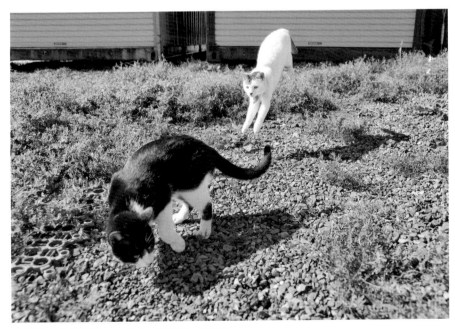

當然沒有分出勝負。　日本，高知縣，室戶市

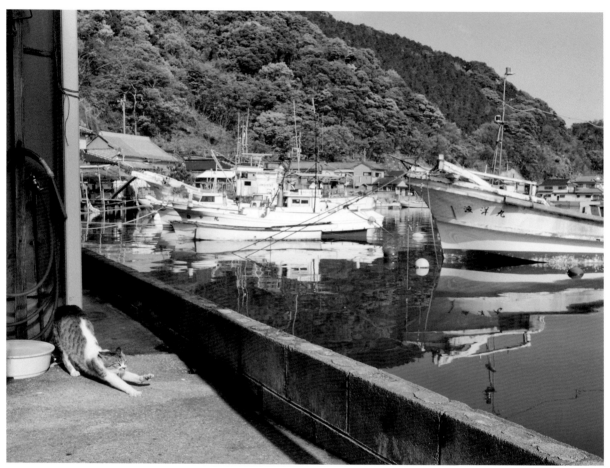

這是春眠不覺曉嗎？已經中午了。　日本，熊本縣，天草市

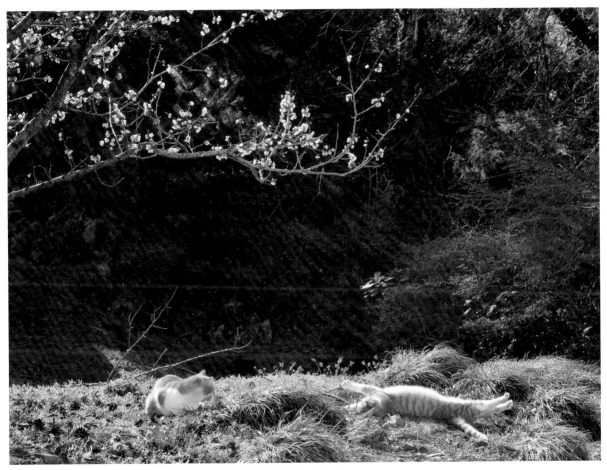

能夠盡情伸展應該很舒服。　日本，栃木縣，佐野市

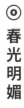

春光明媚

琉球除魔獅也算大型的貓吧。　日本，沖繩縣，竹富町

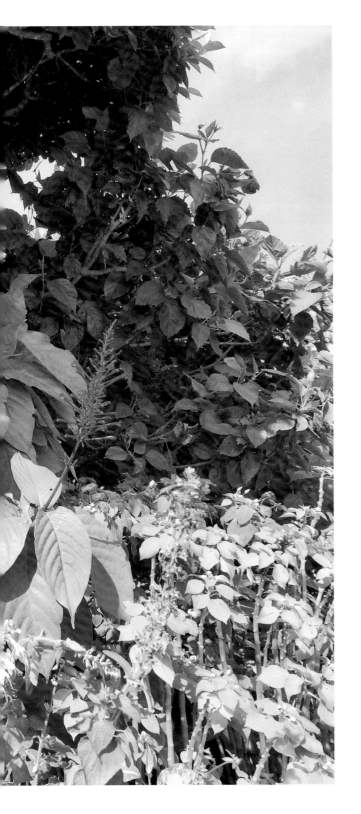

夏

不喜歡夏日豔陽的貓，
是尋找陰涼處的專家。
牠們也會趁著涼爽的早晨和夜間，
把該做的事情做完。
然後在太陽西沉的時候，
又變得很活潑。

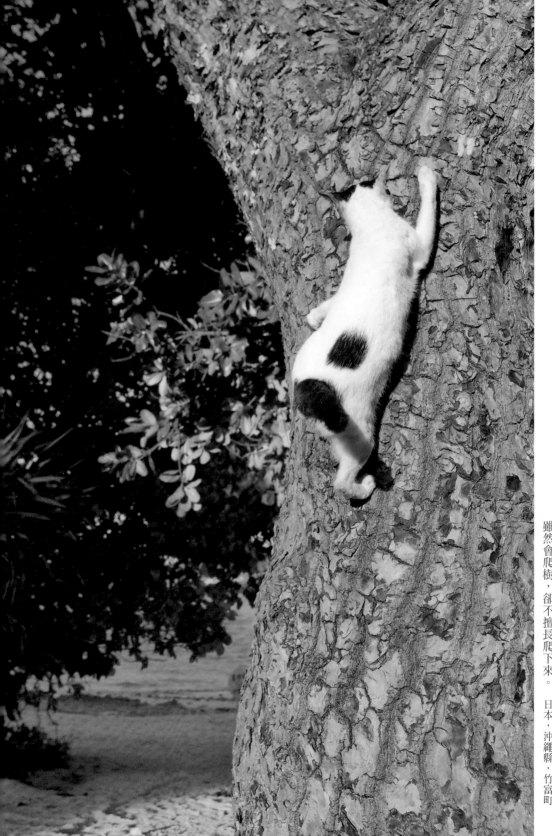

雖然會爬樹，卻不擅長爬下來。 日本，沖繩縣，竹富町

◉ 暑期問候

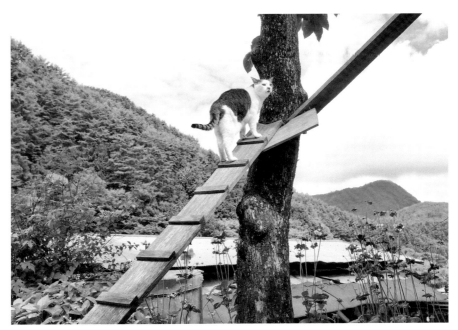

打算爬到屋頂上。　日本，長野縣，青木村

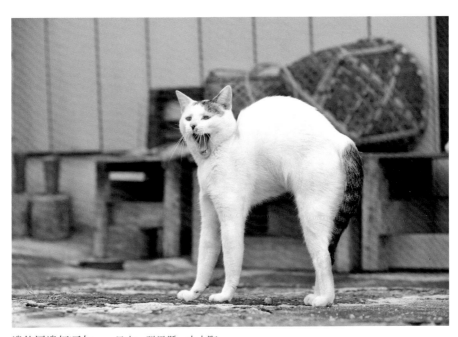

邊伸展邊打呵欠。　日本，群馬縣，水上町

◉ 調皮

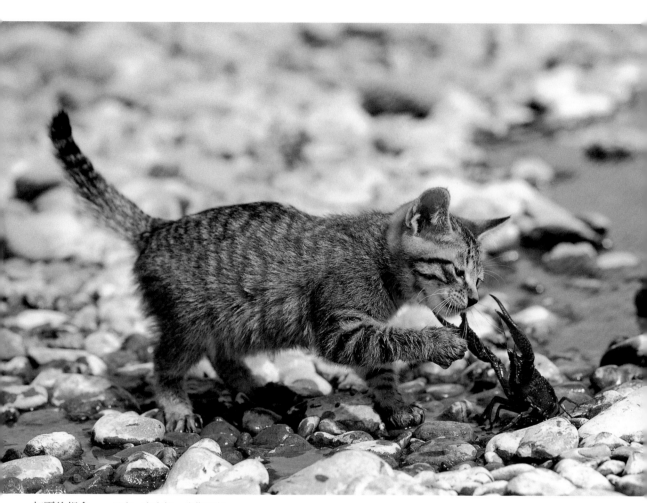

初夏的相會。　日本，東京都，武藏野市

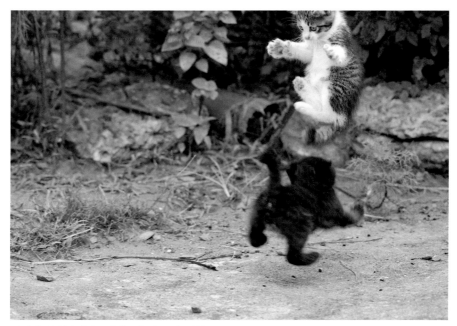

迅速作出的動作很可愛，卻跑到畫面外了。　日本，宮城縣，石卷市

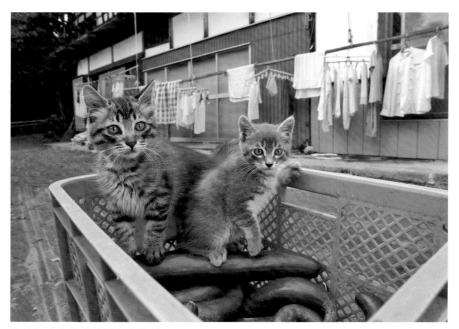

你們知道小黃瓜是用來吃的嗎？　日本，群馬縣，水上町

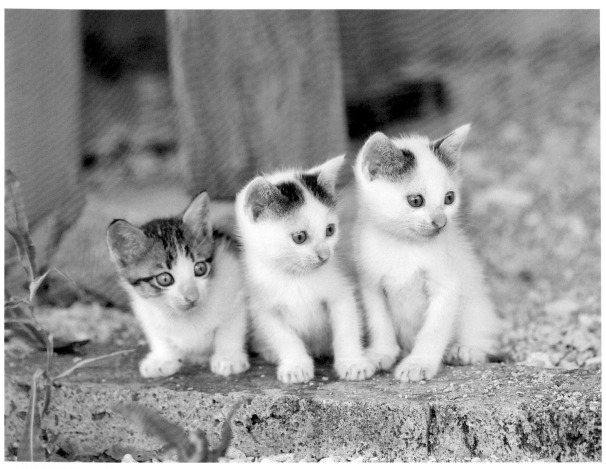

三兄弟看著媽媽的所在之處。　日本，沖繩縣，竹富町

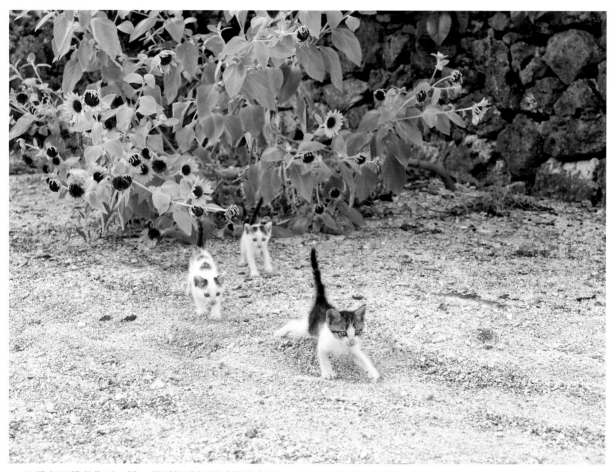

公貓和母貓動作不一樣，從這個時候就看得出來了。　日本・沖繩縣・竹富町

放暑假

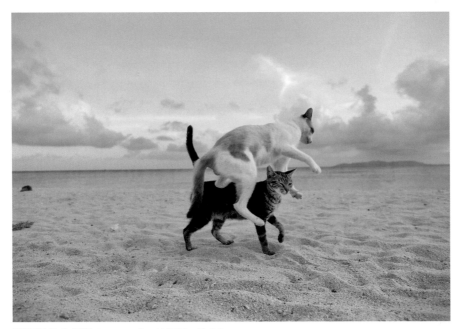

瞬間爆發力很驚人。　日本，沖繩縣，竹富町

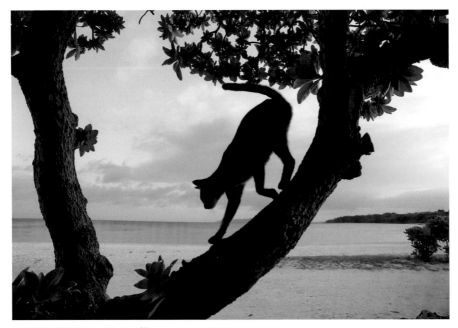

似乎在涼爽的樹上睡了一覺。　日本，沖繩縣，竹富町

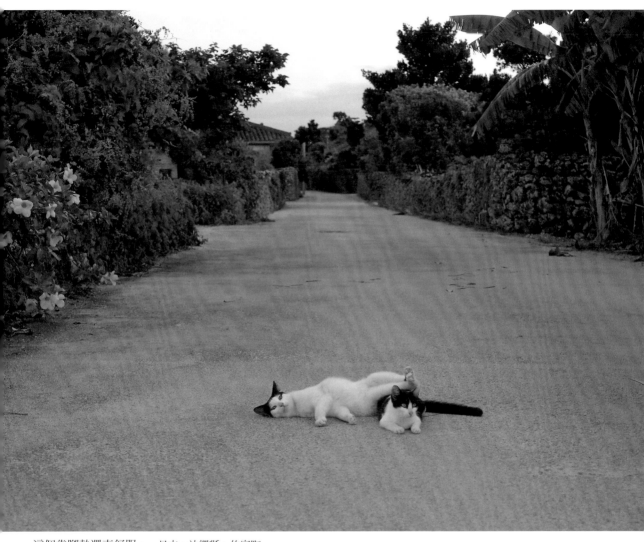

這個靠腳墊還真舒服。　日本，沖繩縣，竹富町

海風

秋

隨著白晝變短，貓也忙著到處活動。
但是牠們只要在秋季一靜下來，
就會展現不可思議的沉著。
貓以牠們響亮的聲音，
對著這個世界以外的某種事物，
寂寞地鳴叫著。

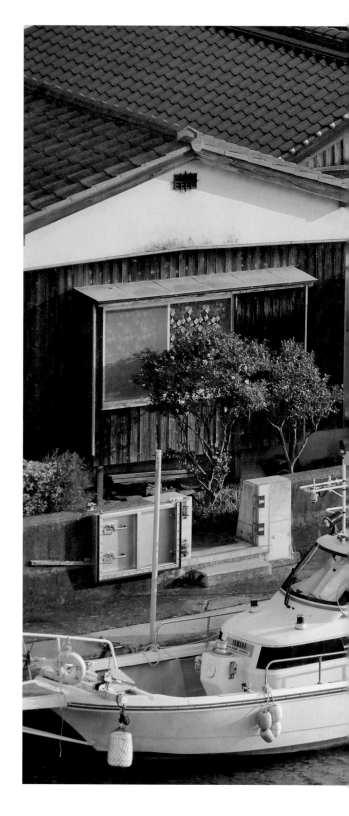

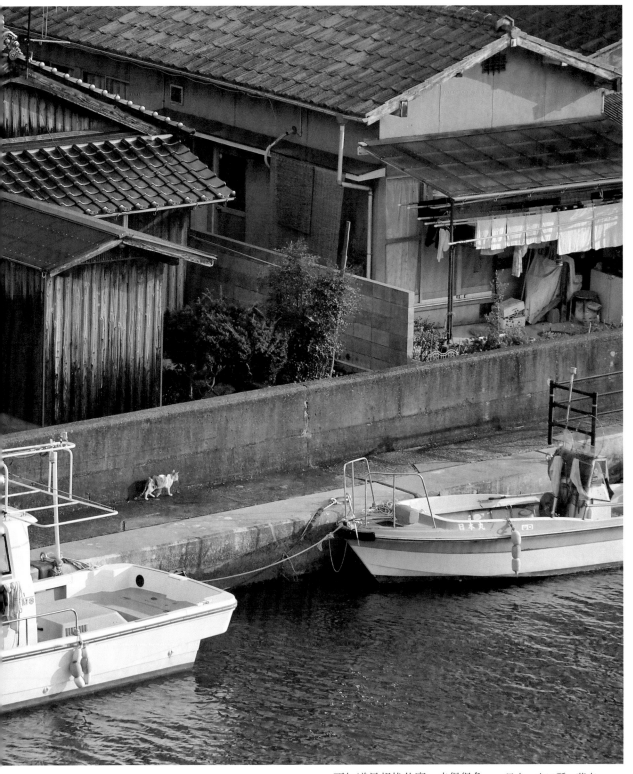

不知道是想找什麼，走得很急。　日本，山口縣，荻市

◎ 食慾之秋

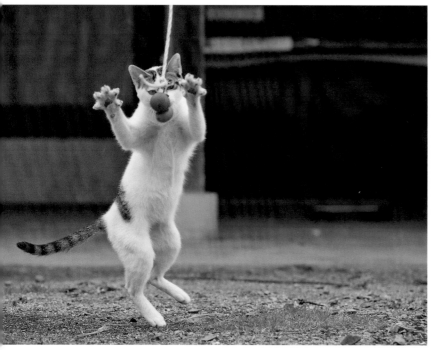

柿子被掛在曬衣場，當作貓的玩具。　日本，廣島縣，庄原市

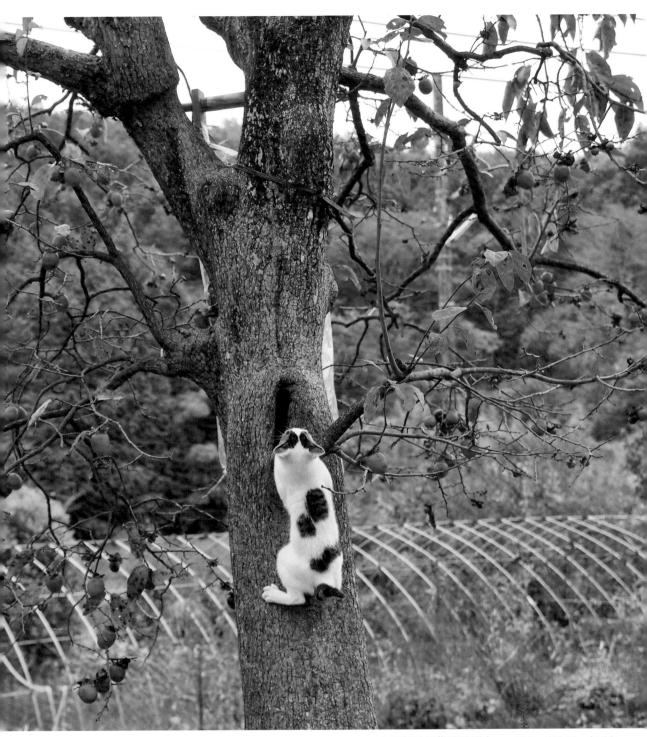

人類無法想像的跳躍力。　日本，廣島縣，庄原市

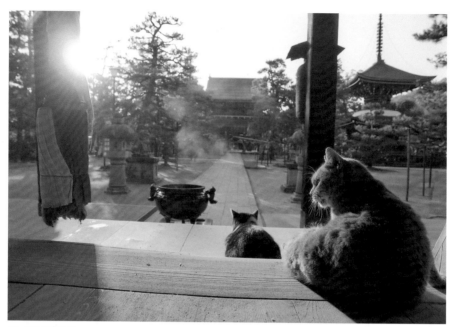

線香煙霧繚繞。　日本，京都府，宮津市

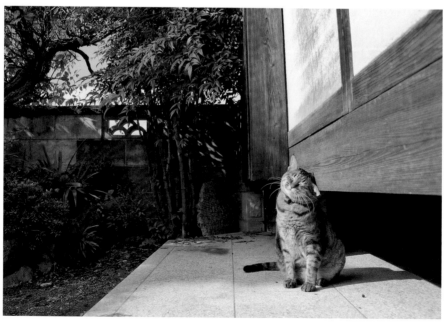

一副「我很可愛吧」的樣子。　日本，奈良縣，明日香村

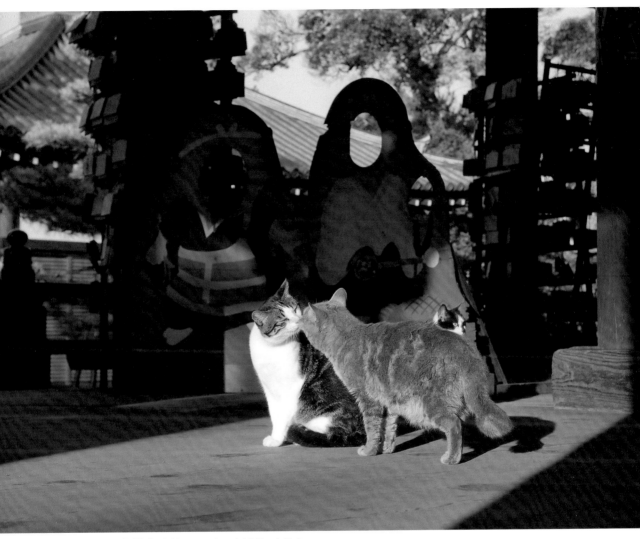

大清早的問候。天氣變冷了呢。　日本‧京都府‧宮津市

多愁善感

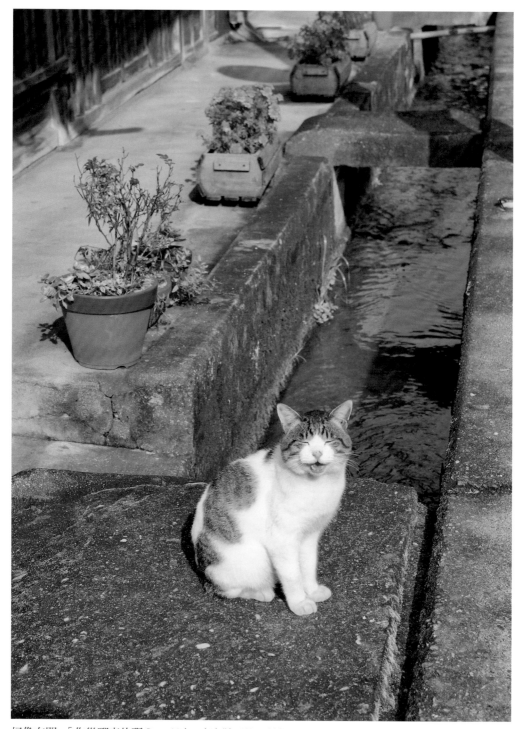

好像在問：「你從哪來的啊？」 日本，奈良縣，明日香村

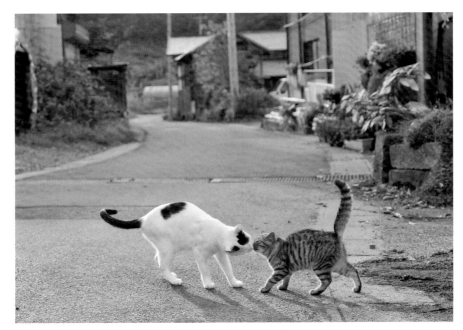

年輕的貓膨起尾巴的毛,彼此問候一番。　日本,山形縣,高畠町

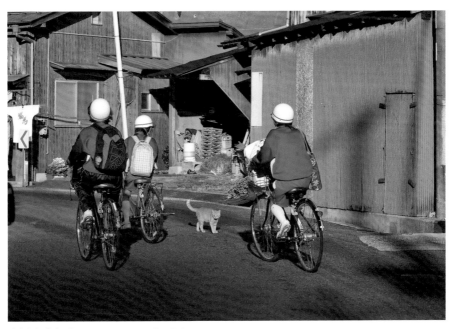

在晨光中相會。　日本,京都府,伊根町

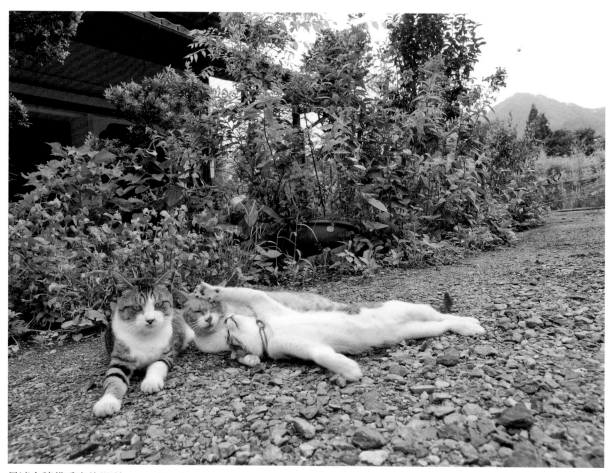

最適合讓貓看家的場所。　日本，群馬縣，水上町

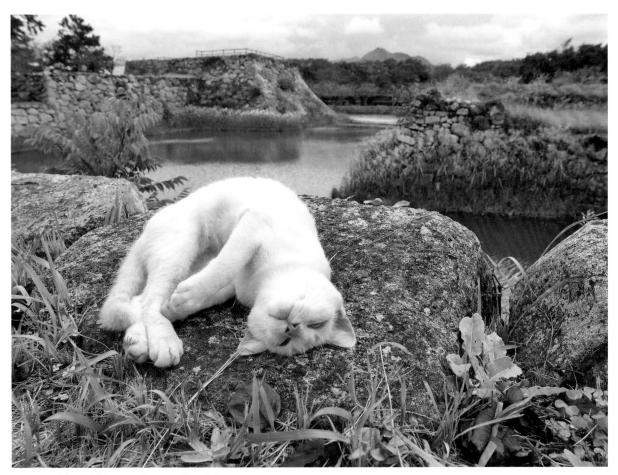

似乎很中意這裡。　日本，山口縣，荻市

◎ 不捨離去

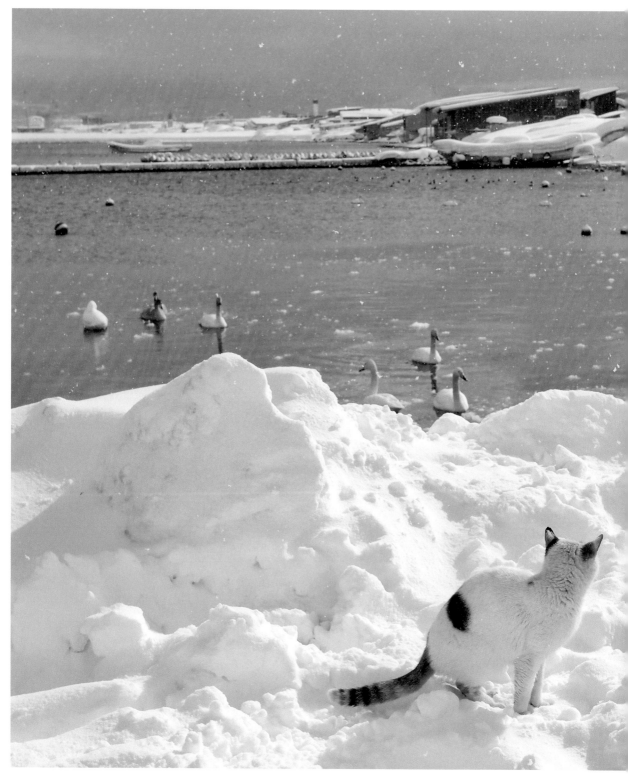

風停了，天鵝都聚集到港口內。　日本，青森縣，青森市

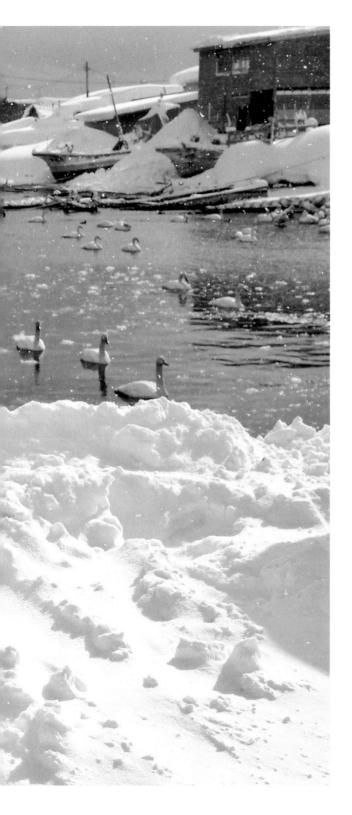

冬

童謠《雪》中有一句歌詞
唱到貓在暖被桌裡窩成一團。
在雪國有會蜷成一團的貓，
但也有像是很敏銳地在享受冬季之美般、
勇敢衝到雪中的貓。
貓的一舉一動在白雪的輝映下，
看起來非常優美。

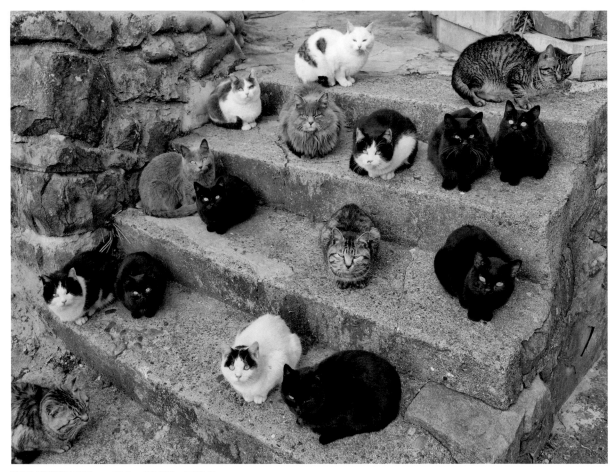

跟牠們說聲早安。　日本，宮城縣，石卷市

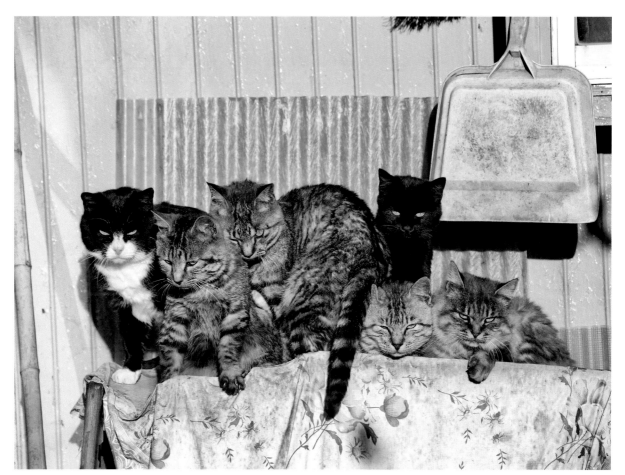

擠一下沙丁魚就變暖了。　日本，宮城縣，石卷市

曬太陽

◎ 婆婆的家

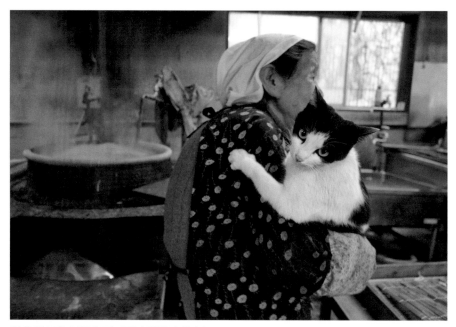

這隻貓好像在問我要不要吃讚岐烏龍麵。　日本，香川縣，高松市

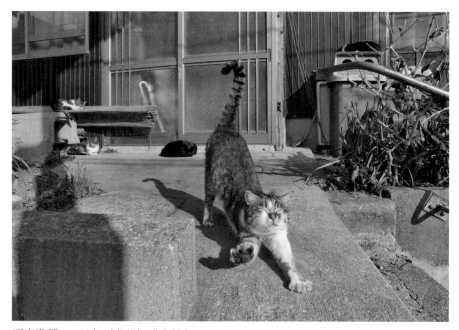

要出發囉。　日本，福岡縣，北九州市

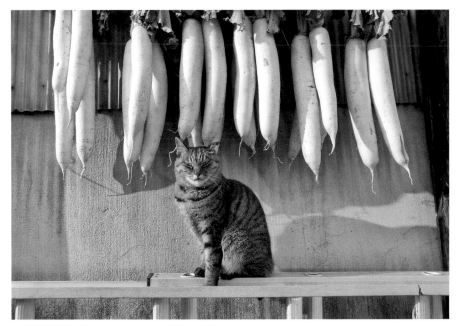

在這裡度過一整天。　日本，山形縣，高畠町

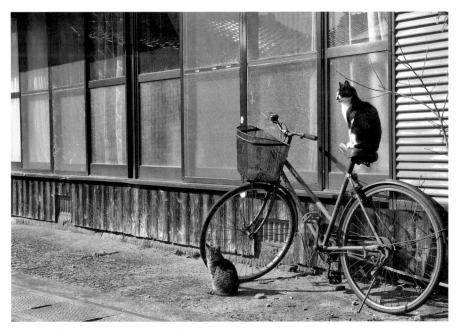

能照到太陽真開心。　日本，佐賀縣，唐津市

◉ 雪花紛飛

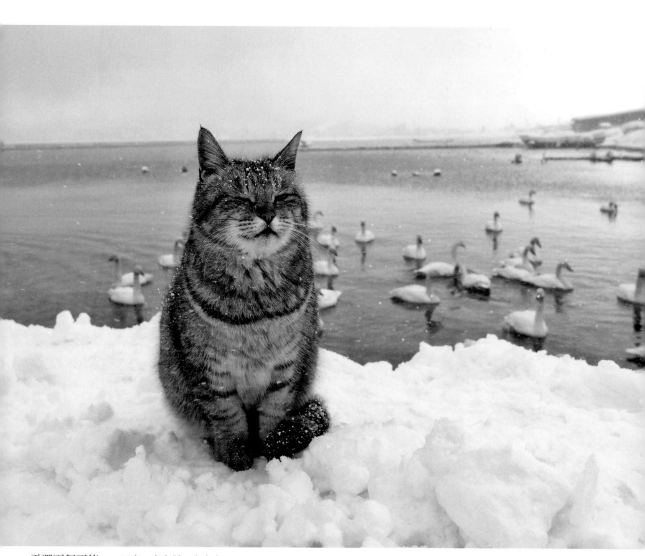

雪還下個不停。　日本，青森縣，青森市

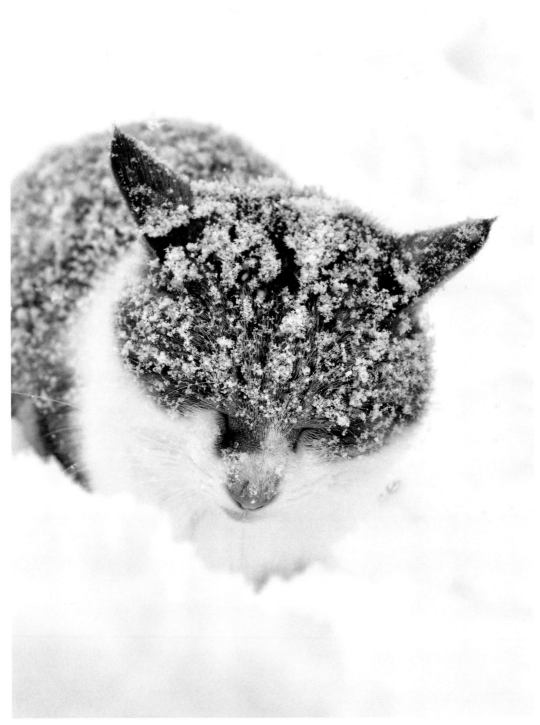

為了保留體力，這隻貓一直維持著同樣的姿勢，真令人佩服。　日本，青森縣，青森市

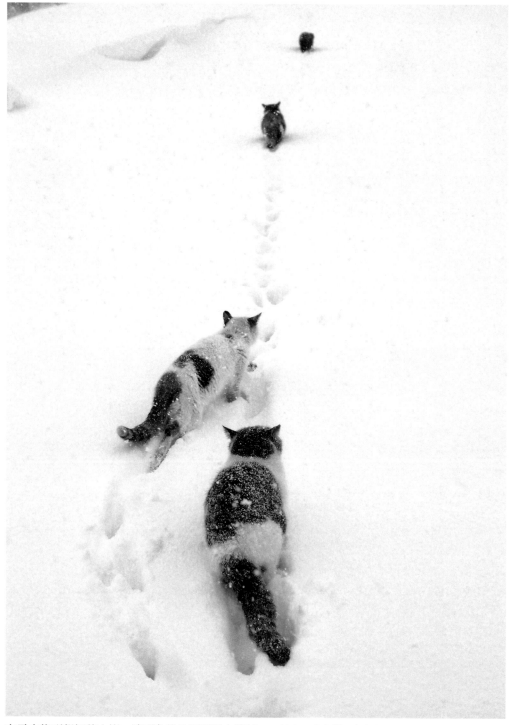

在雪中找到親切的人影，迫不急待地踩著雪去迎接。　日本，青森縣，青森市

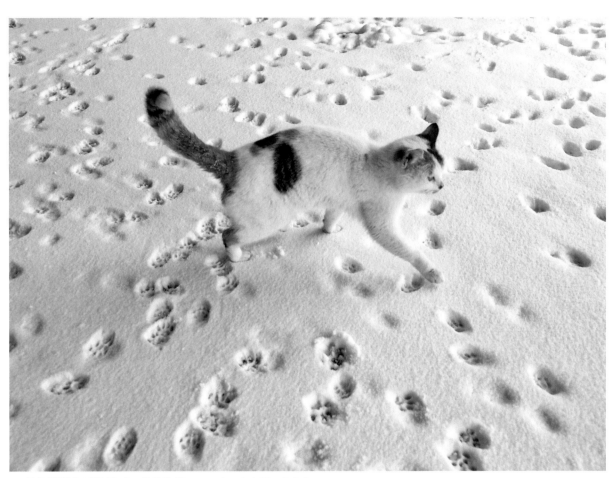

貓的腳掌在雪地種下一朵朵梅花。　日本，青森縣，青森市

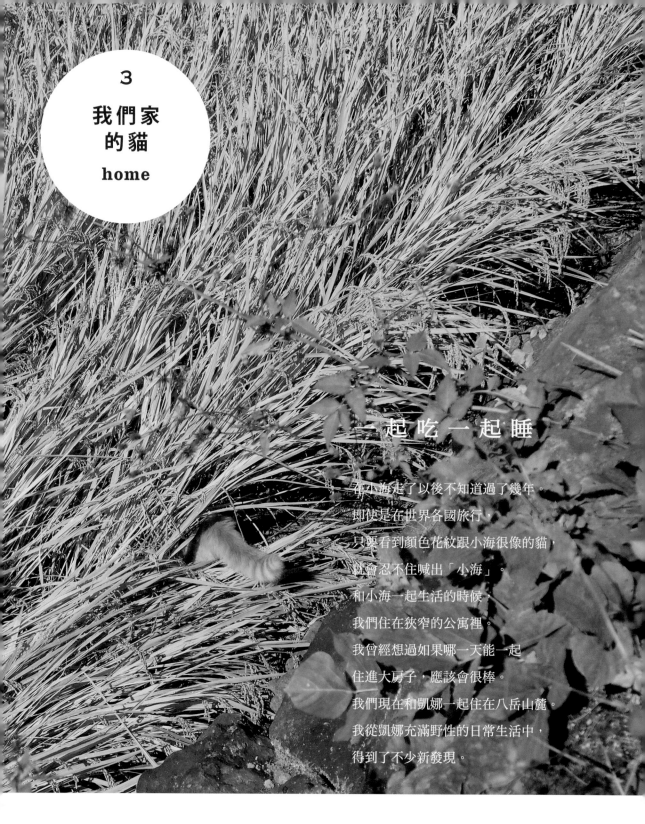

3 我們家的貓 home

一起吃一起睡

在小海走了以後不知道過了幾年。
即使是在世界各國旅行，
只要看到顏色花紋跟小海很像的貓，
就會忍不住喊出「小海」。
和小海一起生活的時候，
我們住在狹窄的公寓裡。
我曾經想過如果哪一天能一起
住進大房子，應該會很棒。
我們現在和凱娜一起住在八岳山麓。
我從凱娜充滿野性的日常生活中，
得到了不少新發現。

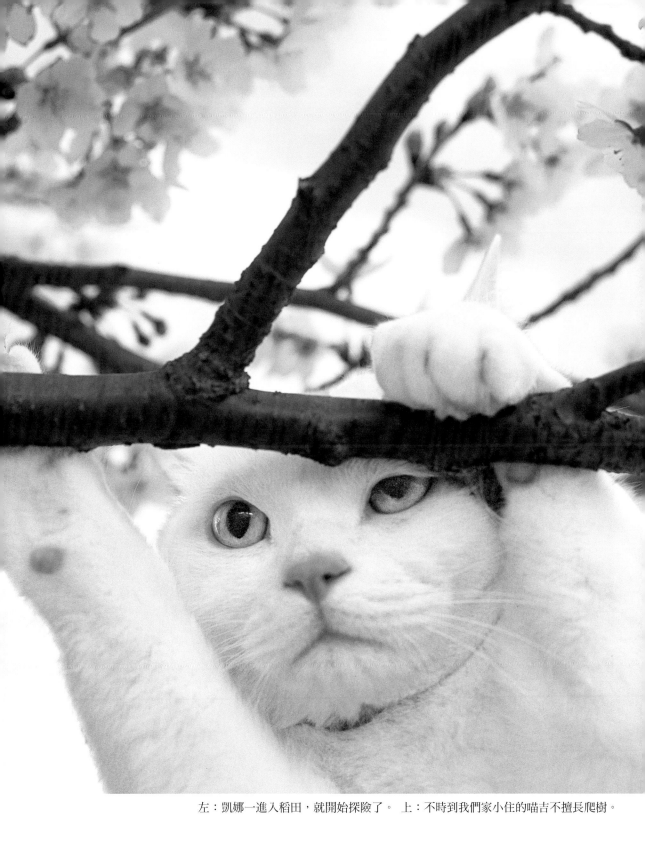

左：凱娜一進入稻田，就開始探險了。　上：不時到我們家小住的喵吉不擅長爬樹。

小海
Kaichan

我第一眼看到小海
就非常喜歡牠，
把牠帶回家了。

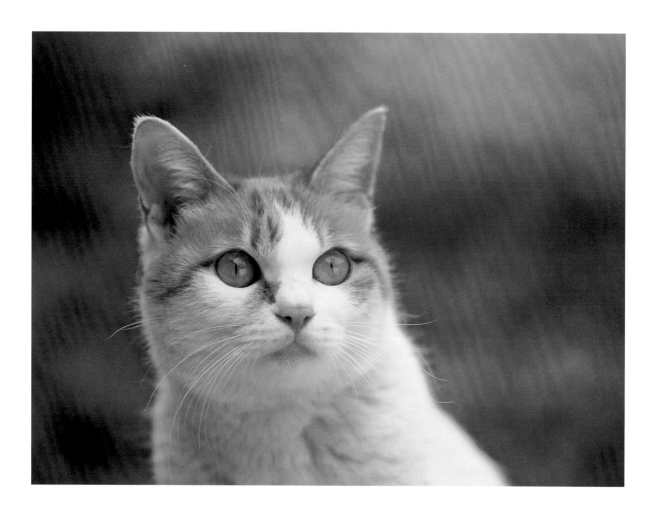

雖然牠是個野丫頭，
牠應該也很樂意當模特兒給我拍照。
小海是那種長大後還是像少女一樣的貓。

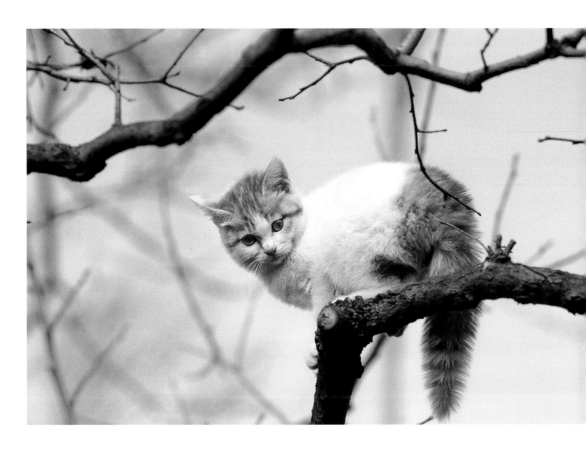

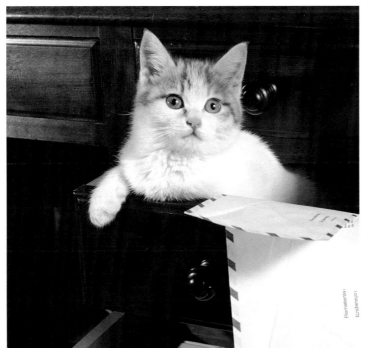

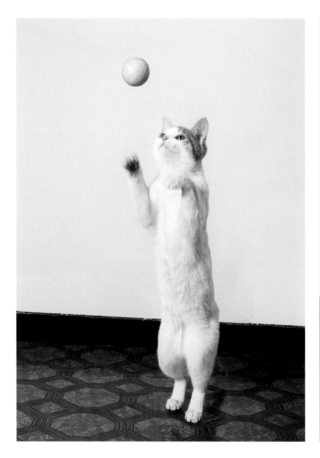

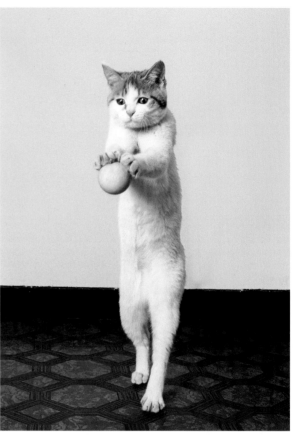

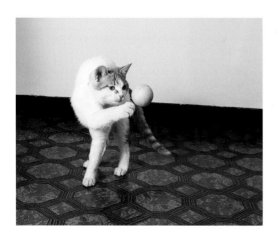

小海當媽媽以後，

還是一副自己最可愛的樣子，

但也很有威嚴，

所以小海的孩子都全心信賴牠。

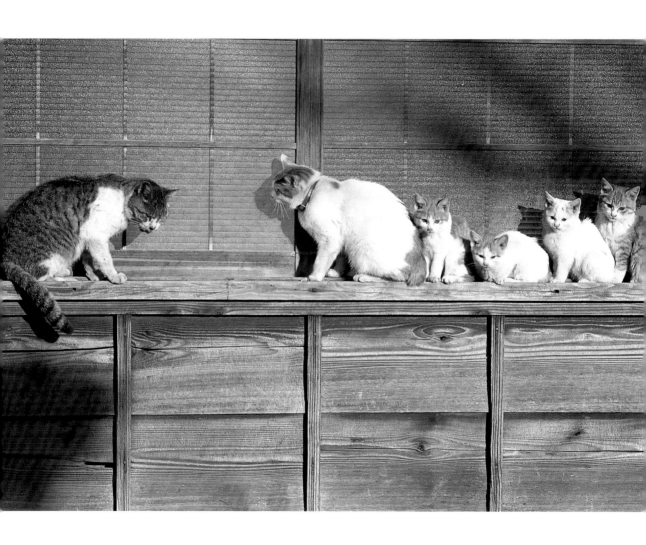

喵 吉
Nyankitchan

喵吉是我女兒的貓，

所以對我來說就像孫子一樣。

不需要什麼理由，就是覺得牠很可愛。

但牠身為一隻公貓，只要被說可愛，

就會露出有點遺憾的表情，

表現牠複雜的心情。

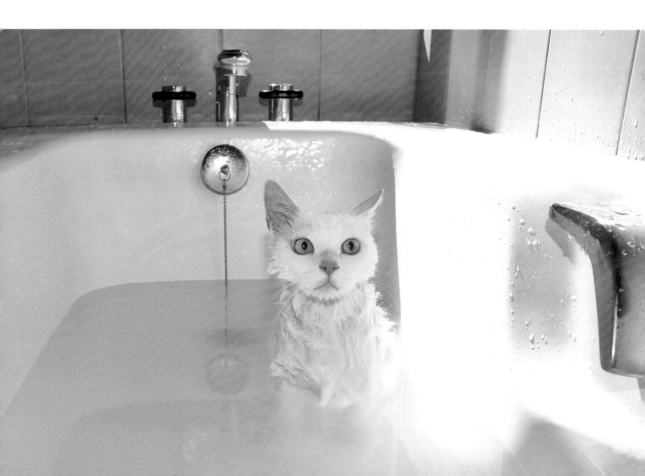

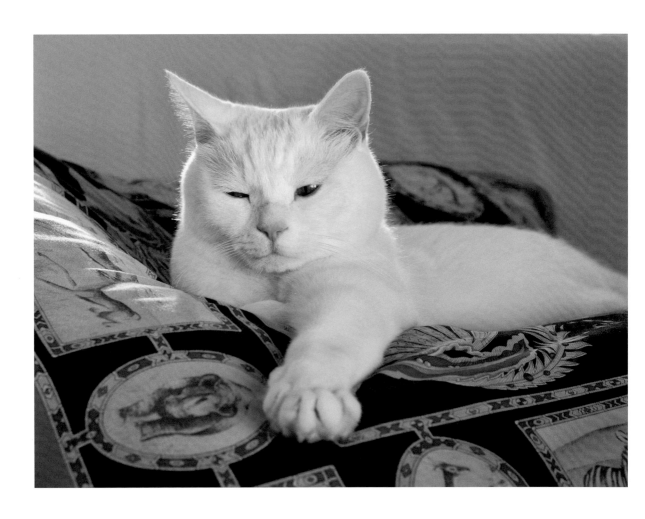

小時候前腳被馬叼在嘴裡，

所以少了一塊肉球

如果在牠聽得到的地方提起這件事，

牠馬上就會變臉。

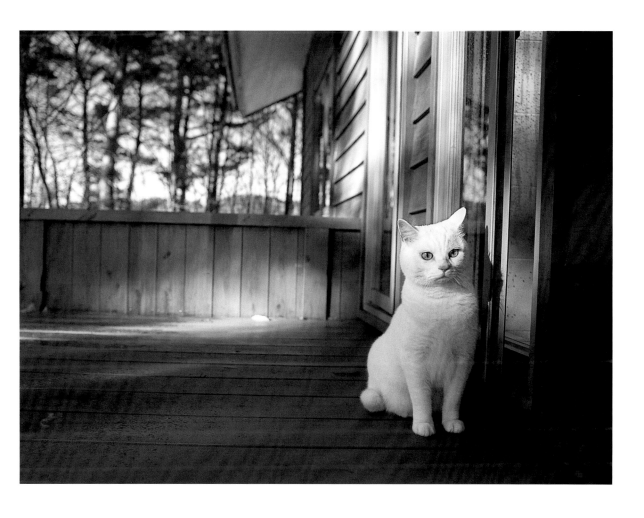

冬天

喵吉會到我家來。

一大清早就在陽臺木地板上跑來跑去，已經成為每天的例行公事了。

臉上的表情透露出，牠很討厭因為寒冷而冷冰冰的。

柿右衛門

Kakiemon

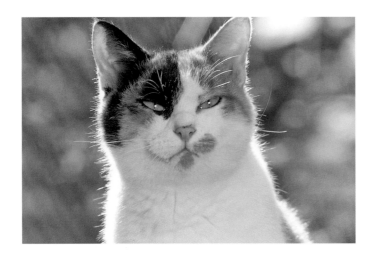

搬到八岳山麓之後，
很少會有貓進我們家。

不過，柿右衛門在不知不覺間就跟我們變得很好。
最先讓我看見至今不為人知的貓世界的就是牠。

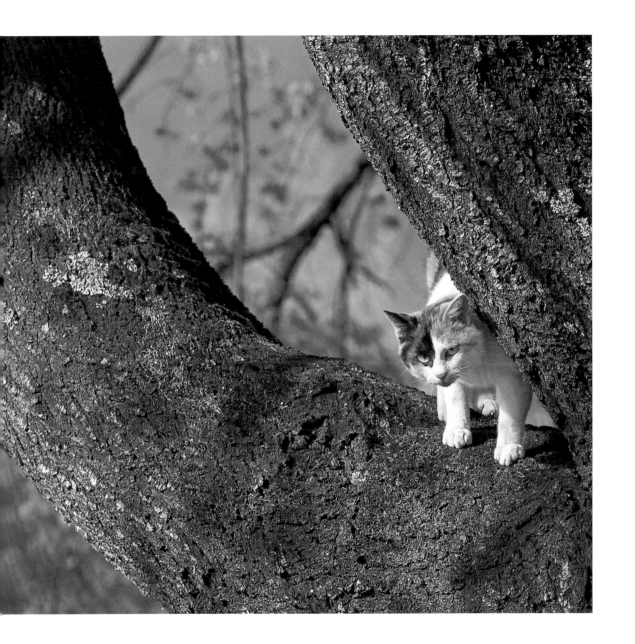

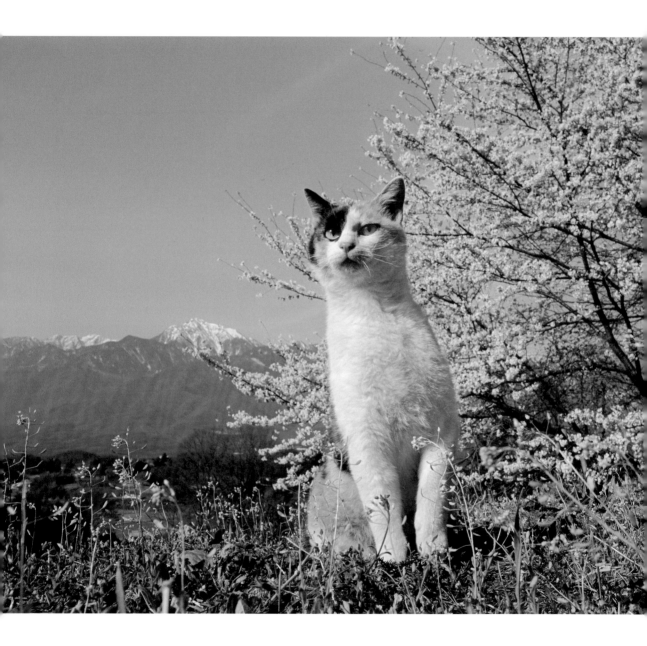

柿右衛門讓我看到
牠如何在野外玩耍。
牠也遇過赤煉蛇。

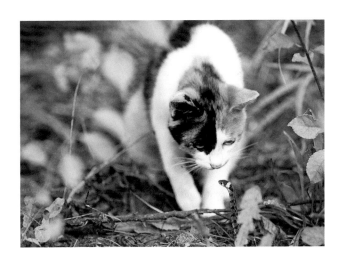

凱 娜

Kena

現在和我們一起住的是凱娜。

我從以前就很嚮往長毛貓。

沒錯，就是那種好像很厲害的感覺。

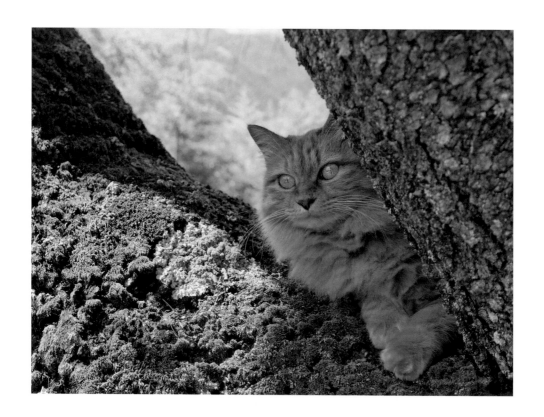

不過凱娜從不擺架子。

牠讓我們看到貓最原始的魅力。

那應該就是貓天賦異稟的神經及敏捷度吧。

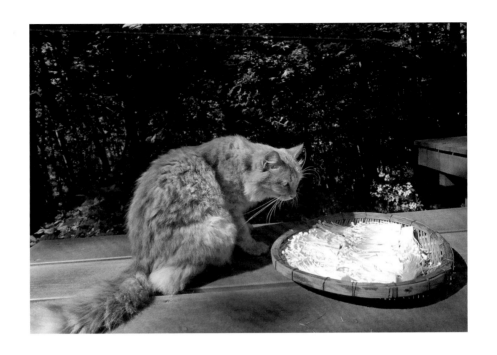

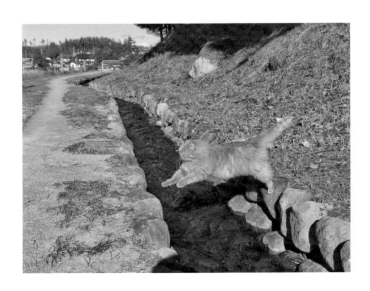

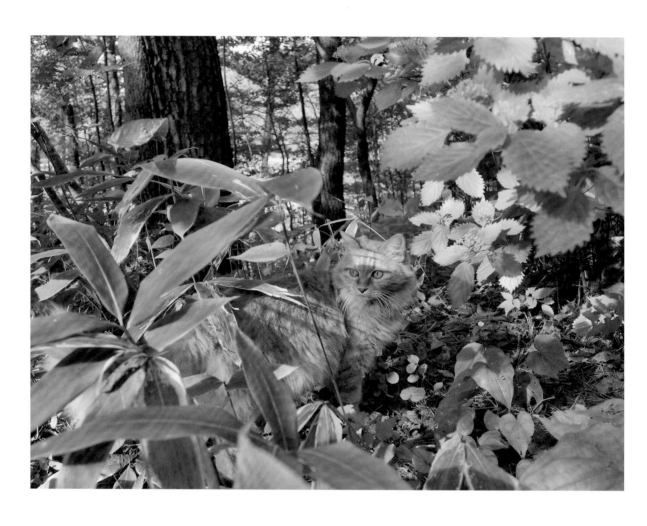

一到了晚上，

好像就能和野生動物對等地交流。

或者是說，能夠冷靜觀察牠們的生態。

呼氣的一瞬間，

看牠這股氣勢，好像會直接跳進我的內心。

牠仔細地觀察人類的動作。

度過一段愉快的時光。

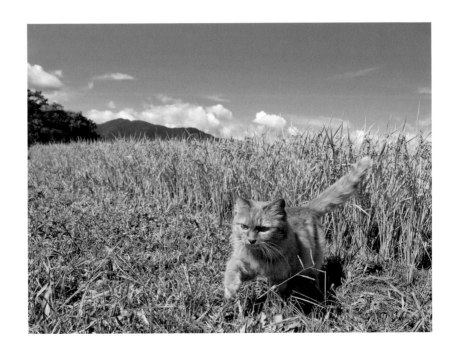

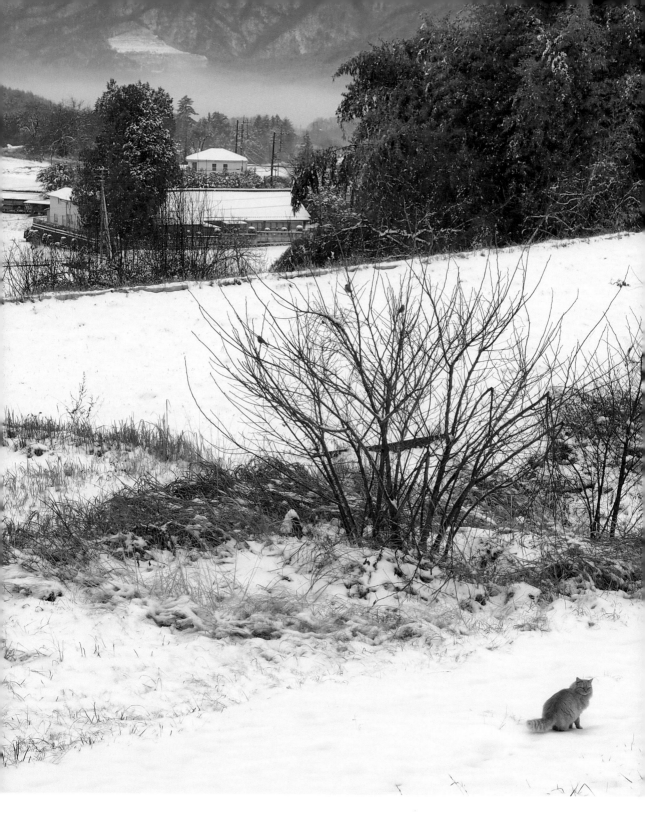

冬天的散步小徑。

結語

了解貓的人一定都會注意到，
貓好像有某種不可思議的力量。

這裡說的不是牠們撫慰人心的能力，
而是說牠們能喚醒我們很久以前就已經遺忘的事物。
要開始做什麼事以前，不是都會回到最根本，好好思考對你而言什麼是最重要的嗎？

人出生後，會經歷青少年時期，
長大成人結婚生子，然後把孩子養大。
每天為了獲得溫飽，毫不懈怠地努力工作。
然後就上了年紀，邁向死亡。

其中的道理顯而易見。
無論過著什麼樣的生活、過得富裕與否，
這些都不重要。
貓一輩子都穿著同一件皮裘。

乍看之下，貓似乎過著很單純的生活，
卻讓我們看清活著這件事永恆不變的真理。
無論是幸福或是勞苦都沒什麼大不了的，
我認為這就是牠們想告訴我們的事。

岩合光昭

岩合光昭　Iwago Mitsuaki

1950 年出生於東京。陸續到地球上各個地區拍攝動物。他美麗、刺激想像力的作品在世界各地受到很高的評價。另一方面，也持續拍攝生活週遭的貓，以此為終身志業。從 2012 年起開始拍攝 NHK BS Premium 頻道的《岩合光昭的貓步走世界》節目。

跟貓有關的著作有《我所愛的貓》（講談社）、《今天也能遇見貓》（日本出版社、新潮文庫）、《小海》（講談社）、《當貓媽媽的小海》（白楊社）、《貓的站起來》（日本出版社）、《心形的尾巴》（小學館）、《貓大人和我》（岩波書店、新潮文庫）、《有點貓癡》（小學館）、《只要旅行就有貓》（日本出版社）、《拍攝貓》（朝日新聞社）、《日本的貓》（新潮社）、《地中海的貓》（新潮社）、《給貓金星》（日本出版社、新潮文庫）、《貓之戀》（每日新聞社刊）、《貓》（Crevis）等。

主要使用的攝影器材是 Olympus E 系列的相機與鏡頭。

岩合光昭官網：[Digital Iwago] www.digitaliwago.com

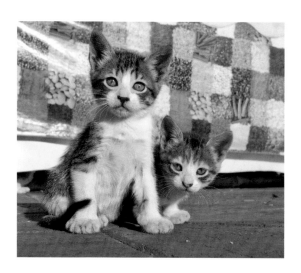

國家圖書館出版品預行編目(CIP)資料

與貓散步
岩合光昭作；張東君翻譯
臺北市：大石國際文化，民105.10初版
128頁：18.2×22.5公分
譯自：ねこ歩き
ISBN：978-986-93458-7-3[平裝]
1.攝影集 2.動物攝影 3.貓
957.4 105017216

與貓散步

作　　者：岩合光昭
翻　　譯：張東君
主　　編：黃正綱
責任編輯：蔡中凡
文字編輯：許舒涵、王湘俐
美術編輯：余瑄
行政編輯：秦郁涵

發 行 人：熊曉鴿
總 編 輯：李永適
印務經理：蔡佩欣
美術主任：吳思融
發行副理：吳坤霖
發行主任：吳雅馨
行銷企畫：鍾依娟
行政專員：賴思蘋

出 版 者：大石國際文化有限公司
地址：台北市內湖區堤頂大道二段181號3樓
電 話：（02）8797-1758
傳 真：（02）8797-1756
印 刷：群鋒企業有限公司

2016年（民105）10月初版
定價：新臺幣350元/港幣117元
本書正體中文版由Mitsuaki Iwago
授權大石國際文化有限公司出版
版權所有，翻印必究
ISBN：978-986-93458-7-3[平裝]
＊本書如有破損、缺頁、裝訂錯誤，
　請寄回本公司更換
總代理：大和書報圖書股份有限公司
地址：新北市新莊區五工五路2號
電話：（02）8990-2588
傳真：（02）2299-7900